U0122061

广东省围棋行业高质量发展调研报告

广东省围棋协会 广州体育学院 编

人民体育出版社

图书在版编目（CIP）数据

广东省围棋行业高质量发展调研报告 / 广东省围棋协会 , 广州体育学院编 . -- 北京 : 人民体育出版社 , 2023

ISBN 978-7-5009-6401-8

Ⅰ . ①广… Ⅱ . ①广… ②广… Ⅲ . ①围棋－体育运动史－调查报告－广东 Ⅳ . ① G891.392

中国国家版本馆 CIP 数据核字 (2023) 第 243828 号

*

人 民 体 育 出 版 社 出 版 发 行
北 京 中 科 印 刷 有 限 公 司 印 刷
新　华　书　店　经　销

*

880×1230　32 开本　4.125 印张　96 千字
2023 年 12 月第 1 版　2023 年 12 月第 1 次印刷

*

ISBN 978-7-5009-6401-8

定价：55.00 元

社址：北京市东城区体育馆路 8 号（天坛公园东门）

电话：67151482（发行部）　　　邮编：100061

传真：67151483　　　　　　　　邮购：67118491

网址：www.psphpress.com

（购买本社图书，如遇有缺损页可与邮购部联系）

编委会

主　编：容坚行　邓广庭　王　钊

编　委：陈志刚　吴肇毅　杜　颖

　　　　戴雅婧　鲍志晗　肖睿琦

调研报告声明

本报告为广东省围棋协会与广州体育学院共同调研、编纂，报告中所有的文字、图片、表格均受到中国知识产权法相关条例对版权的保护。任何未经授权使用本报告的相关商业行为都将违反《中华人民共和国著作权法》和其他相关法律法规。本报告部分文字和数据采集于公开信息，著作权归原著者所有。任何组织和个人因工作、研究、著作等援引本报告中的信息、数据，必须申明出处，且不得对本报告进行任何有悖原意的引用、删节和修改。

本调研主要采用分层随机抽样、问卷调查、桌面研究、行业访谈、实地调查等研究方法，并结合广东省围棋行业相关数据，通过调研编著单位统计、预测模型估算等分析得出结论，仅供参考。

本报告发布的部分数据通过采集样本并根据数据模型测算得出，其数据及测算结果受到样本和方法的影响。由于受调研方式方法、数据抽样采集及数据获取资源的限制，本报告数据仅代表调研时期的围棋行业状况，仅服务于当前的调研目的，为围棋行业提供基本参考。

序

2017年12月29日，国家体育总局棋牌中心召开第10届中国围棋协会换届会议，产生新一届领导班子，提出中国围棋协会全面实施实体化改革。省体育局领导十分重视，请我按照国家体育总局、《中国围棋协会实体化改革实施方案》工作要求，牵头筹备成立广东省围棋协会。当时我已在广州棋院退休多年，本想也该享享清福了，但从10岁学棋，围棋伴随我工作、生活60多年，影响着我一生，围棋是我终身的事业，所以最后我还是决定发挥些"余热"！

2018年3月，广东省围棋协会成立。协会成立之初，我曾对媒体讲，力争在任期内完善广东围棋体系，推进各级围棋组织建设，建立围棋人才培养体系和打造品牌赛事，引领广东围棋向系统化、专业化发展。回顾五年多的广东省围棋协会实体化改革发展进程，我们欣喜地发现这些工作任务在全省围棋同人共同努力下取得了有目共睹的成绩，广东围棋步上发展快车道。

2021年，第14届全运会群众比赛围棋项目决赛，广东围棋队取得男子全民团体组冠军，女子个人公开组亚军，女子全民团体组第6名，混合双人公开组第7名的优异成绩，创下了广东参加全运会围棋项目的历史最好成绩，实现了全省围棋界几代人不懈努力的历史新突破，成为广东围棋事业发展新的里程碑，为广东建设体育

强省作出了重要贡献。

"十四运"闭幕式时宣布了广东省将联合香港特别行政区、澳门特别行政区成为第十五届全运会的举办地，这也意味着广东将在自己家门口举办全运会的围棋赛了。惊喜之余，我又给自己徒添了几分担心，虽然"十四运"我们实现了新突破，但保持或再有新突破谈何容易。于是，在"十四运"刚结束的第二个月，我就"斗胆"给省体育局领导写了信，提出应尽快召集全省有关协会、棋院召开我省包括围棋在内的智力运动项目的调研会，整合全社会力量、摸清底数，加大经费投入，举全省之力共同推动智力运动项目开展，尽早谋划好"十五运"棋类项目布局。与此同时，我要求协会秘书处尽快制定工作方案，尤其是围棋竞技人才的培养、引进等工作，应及早谋划、启动。

由此，我就有了要在全省范围内开展一次全面、系统调研的想法，一方面是摸清"家底"，另一方面是为谋划、制定"十五运"工作规划。2022年3月，广东省围棋协会牵头会同广州体育学院的专家、学者组成调研组开展调研工作，在各方面的配合下，通过一年多的努力终于形成了《广东省围棋行业调研报告》和《广东省围棋高质量发展行动计划（2023—2025年）》两项调研成果，并于今年4月正式对外发布。

两项成果的发布引起了业界的关注和热议。这项工作我个人认为有以下几方面的意义。

一是至少目前为止"前无古人"！目前在我们省乃至全国都没有做过这方面科学化、数据化的统计研究。围棋同行的朋友经常问，广东是围棋培训市场大省，到底大到什么程度？围棋人口有多

少？这个问题我认为从来没有人说清楚，只是从我们各培训机构的在院学生，或者参加围棋段级位比赛的人数等情况来笼统推断！这次我们专门与广州体育学院的专家、学者成立课题调研组，通过科学、严谨的问卷调查、实地访谈、文献查阅等方法，系统收集、整理了大量的数据和资料，建立数据库进行数据归纳、统计分析，现在我们可以讲清楚广东省围棋培训市场的情况了！由于目前其他省市没有这方面数据，所以我们也很难与其他省作横向的比较，但如果按照中国围棋协会的估算，以全国34个省级行政区的"围棋人口"为6000万~7000万人作对比，广东省围棋人口有660多万人，就占全国的1/10左右了，基本符合广东作为围棋培训市场大省的判断。所以，我说虽然我们做了这件"前无古人"事，但更希望我们这样做了之后，会"后有来者"！如果能对全国同行起到参考、借鉴的作用，这就达到了我们做这件事情的目的了！

二是在形成《调研报告》，摸清自己"家底"的基础上，我们又结合省情，立足长远，制定了《广东省围棋高质量发展行动计划（2023—2025年）》。编写这个《行动计划》，既是为了提前为自己家门口的2025年第15届全国运动会围棋项目做准备，同时更重要的是为长远做打算，系统、科学地规划好今后3年，甚至5年、8年更长时期的工作，从而进一步促进围棋普及，着力培育后备人才，力争实现竞技成绩新突破，推动围棋产业提档升级，推进围棋大省向围棋强省转变的工作目标。

三是《调研报告》和《行动计划》是广东围棋同人、围棋行业改革创新的又一举措，为国内围棋界首创，其将进一步促进广东围棋治理体系由"单项治理"向"双向互动"，由主观经验判断向科

学数据决策，由粗放管理向集约管理的"三大转变"。开展调研本身更体现了广东围棋人务实、进取、开放的实干精神，亦是我们这次开展调研的最大收获之一。

最后我还得指出，这次调研受时间、人员、经费等条件限制，无论其深度、广度都有欠缺，都有进一步提升、完善的空间。我衷心希望今后能有机会携手全国同行进一步深入研究，形成更有价值、更系统科学的研究成果，共同推动围棋事业高质量发展。

道阻且长，行则将至，行而不辍，未来可期！

是为序。

容坚行

2023 年 6 月于广州

前　言

　　围棋起源于中国，是中国国粹，中华传统文化瑰宝。围棋的科学性、艺术性和竞技性，具有促进智力、意志、文化素养、美德和人际交往等全面发展的特点，几千年来长盛不衰，已发展成一种国际性的文化竞技活动。

　　围棋是中华优秀传统文化的一种特殊文化形态，围棋文化有着完整的体系结构和丰富的精神内涵。围棋的本质是一种智力竞技游戏，蕴含着中华优秀传统文化特定的思想和文化内涵，具有竞技和文化的双重属性，是竞技性与文化性的统一体、综合体。传承围棋文化对于弘扬中华民族优秀文化、增强民族文化认同和文化自信具有重要作用。

　　广东是围棋大省，围棋底蕴深厚、历史悠久、群众基础雄厚。早在20世纪六七十年代，体育、教育部门，学校、民间组织等已开展围棋推广普及赛事活动。进入20世纪八九十年代，尤其受中日擂台赛的影响，更带动了围棋运动在岭南大地爆发式发展。以广州、深圳、佛山、汕头、潮州等珠三角及粤东城市为代表，围棋培训机构如雨后春笋般在全省遍地开花，弈棋人数迅猛增长，"围棋人口"数以百万计，省市县乡赛事活动延绵不断。广州等城市还先后举办过世界围棋业余锦标赛、世界围棋团体锦标赛、广州亚运会

围棋赛、围棋国际高峰论坛等高规格的赛事活动。这些都为今天广东的围棋事业发展奠定了坚实基础。

2017年12月29日,中国围棋协会换届选举产生了新一届领导班子,并全面部署、推进协会实体化改革。广东顺应改革要求,2018年3月31日,在中国围棋协会、广东省体育局的支持下,广东省围棋协会正式成立,并率先推行实体化、市场化和专业化改革,全省各级围棋组织建设、竞技竞赛成绩、围棋推广普及、围棋产业发展等各事业迈上新台阶!

面对新发展阶段,为全面准确了解和掌握广东围棋行业发展现状,梳理、制定具有可操作性、前瞻性的行动计划,广东省围棋协会于2022年3月与广州体育学院有关专家组成调研组,在全省组织开展围棋人口、各级围棋协会及围棋培训机构三项课题调研。通过一年的努力,形成了《广东省围棋行业调研报告》《广东省围棋高质量发展行动计划(2023—2025年)》两项调研成果。本次调研进一步推进广东围棋治理体系"三大转变",一是由"单项治理"向"双向互动"转变。通过充分收集围棋人口、社会组织、培训机构的诉求和建议,建立"供给—需求"双向互动通道。二是由主观经验判断向科学数据决策转变。通过对围棋人口、围棋协会、围棋培训进行数据化分析,摆脱传统的经验判断分析。三是由粗放管理向集约管理转变。在调研的基础上,结合广东围棋行业实际情况,制定三年行动计划,摆脱传统强化数量扩张的管理模式,向质量效率提升的集约管理模式转型,努力加速广东由围棋大省向围棋强省转变,促进广东围棋事业、行业高质量发展。

目　录

一、广东省围棋发展

广东，以"岭南东道、广南东路"得名，简称"粤"，是中国大陆南端沿海的一个重要省份，与香港、澳门、广西、湖南、江西和福建接壤，与海南隔海相望。广东划分为珠三角、粤东、粤西和粤北 4 个区域，下辖 21 个地级市，省会城市为广州。

广东文明史始于秦统一岭南，中原移民的迁入推动了广东的开发。从秦代开始，番禺城（广州）已成为我国南方重要的外贸口岸，到唐宋时期，大量中原及江南移民由粤北南雄珠玑巷陆续南迁到珠江三角洲地区，开启了珠三角地区的文明史发展阶段，明代初期，广东人文兴起，才贤大起，明中叶之后开始直追中原，发展至清代达到了高峰时期，清代广州十三行成为中国与世界贸易、文化交流的唯一窗口，向世界各地传播着东方文明。

岭南文化，源远流长，泛指中国岭南地区文化，其又分为广东文化、桂系文化（八桂文化）和海南文化。广东文化主要分为广府文化、客家文化、潮汕文化等。广东文化是岭南文化的重要组成部分，在维护国家统一、民族团结、社会进步等多方面都作出了不可磨灭的贡献，在中华民族文化的发展史上起着重要作用。新中国成立后，改革开放及经济的高速发展，为国内各地方文化的复兴提供了条件。20 世纪七八十年代，广东进入新文化时期，起飞的经济与广东文化、粤式生活方式结合在一起，形成了富有特色的广东文化现代阶段。

广东围棋事业发展，得益于岭南文化、广东文化厚重的历史沉

淀和影响，在历史长河中不断发展壮大。广东围棋发展以广州市为中心，逐步延伸至珠三角及粤东、粤西、粤北城市。据 2022 年出版的《围棋与广州》一书研究、整理的广州围棋发展史实，广州围棋开端可推断至清嘉庆二十五年（1820），直到清末民初时期，均有记载广州围棋历史文化活动的史实资料。新中国成立、广州解放后，广州围棋步入现代发展阶段，20 世纪五六十年代，在陈毅副总理和广州市副市长孙乐宜等领导的关怀、重视下，广州成立围棋协会、围棋学校，培养了一大批围棋好苗子。1958 年广东省围棋队成立后，各地市有围棋天赋的青少年棋手进入省集训队，成为广东围棋发展的"星星之火"，并多次在全国赛中取得优异成绩，为广东围棋发展奠定了人才基础。进入 20 世纪 70 年代，一大批广东籍棋手先后进入国家队集训，培养、造就了广东第一、第二批职业棋手，这些棋手在当年国内重要比赛中获得过骄人成绩，让当时的广东成了名副其实的围棋强省。20 世纪 90 年代后，无论是竞技人才队伍，还是围棋推广普及，都在广东得到了迅猛的发展壮大，各地市围棋培训机构百花争艳、百舸争流，为南粤围棋进步发展奠定了坚实的基础。

2018 年，广东省围棋协会成立后，全省围棋事业取得长足进步，协会实体化成效斐然，竞技多样化蓬勃发展，普及大众化方兴未艾，运作市场化卓有成效，围棋事业、行业、职业、产业、学业形成新发展格局。"围棋人口"迭代式增长，调研统计显示，截至 2022 年，广东"围棋人口"达 666.61 万人，全省各地级市、区县、镇围棋（棋类、棋牌等）协会 185 个，基本实现全省 21 个地级市、147 个区县、镇三级围棋协会组织的全覆盖，成为全国围棋大省。

二、调研原委

围棋事业的发展，离不开参与围棋培训学习的青少年儿童，以及为这些学生提供专业服务的围棋培训机构。随着时代发展和社会进步，围棋培训已成为非学科类培训的蓝海，各级各类围棋培训机构从学校、幼儿园、少年宫、青少年俱乐部，到围棋道场、棋校、棋院、专业培训公司、民办非企、甚至非公开家教等，各式各样，种类繁多，这些培训场所，无疑都为想学习围棋的青少年和围棋爱好者提供了学习围棋的便利条件，形成了广东围棋产业的庞大市场。尤其是 2000 年后，国家及省市体育、教育部门，先后制定出台三棋进校园政策，学习围棋的青少年不断增多，围棋培训机构也随之爆发式增长，以满足围棋培训市场需求。

随着围棋培训市场供需"两旺"的景象形成，广东"围棋人口"到底有多少？围棋培训机构到底有多少？各级各类围棋（棋类、棋牌）组织发挥的作用如何？如何界定"围棋人口"等问题，被各级围棋组织管理者和围棋行业经营者关心。但这些问题，从来没有人能说清楚，只是从各培训机构的在院学生，或参加围棋段位、级位比赛人数等情况笼统推断，省内外乃至全国均没有任何一个组织或机构做过这方面科学化、数据化的统计研究。

鉴于广东如此庞大的围棋培训市场，围棋相关行业组织需要对其进行系统研究，摸清全省围棋人口、各级围棋协会及围棋培训机构的发展情况，从而全面准确了解和掌握广东围棋行业发展现状，指导、规范服务经营主体，制定具有前瞻性的行动计划。为此，广东省围棋协会牵头，于 2022 年 3 月与广州体育学院有关专家学者

组成调研组，在全省组织开展围棋人口、各级围棋协会及围棋培训机构三项课题调研。通过科学、严谨的问卷调查、实地访谈、文献查阅等方法，系统收集、整理了大量的数据和资料，建立数据库进行数据归纳、统计分析。这些数据均由全省 21 个地市抽样所得，是真实、有效的数据。广东省围棋协会希望通过本次调研，对全国同行起到参考、借鉴的作用！

三、政策依据

（一）国家层面的法律、规章

① 2019 年 8 月，国务院办公厅关于印发《体育强国建设纲要》的通知（国办发〔2019〕40 号），提出大力推动全民健身与全民健康深度融合，更好发挥举国体制与市场机制相结合的重要作用，不断满足人民对美好生活的需要，努力将体育建设成为中华民族伟大复兴的标志性事业的总体工作要求。强调深入挖掘中华体育精神，将其融入社会主义核心价值体系，传承中华传统体育文化。加强优秀民族体育、民间体育、民俗体育的保护、推广和创新，推进传统体育项目文化的挖掘和整理，开展体育文物、档案、文献等普查、收集、整理、保存、研究和利用工作。

② 2021 年 7 月，国务院关于印发《全民健身计划（2021—2025 年）》的通知（国发〔2021〕11 号），提出深入实施健康中国战略和全民健身国家战略，充分发挥全民健身在提高人民健康水平、促进人的全面发展、推动经济社会发展、展示国家文化软实力等方面的综合价值与多元功能的总体要求。强调要营造全民健身社

会氛围，普及全民健身文化，加强全民健身国际交流，与共建"一带一路"国家共同举办全民健身赛事活动，推动武术、龙舟、围棋、健身气功等中华传统体育项目"走出去"，鼓励支持各地与国外友好城市进行全民健身交流。

③ 2022 年 6 月，第十三届全国人民代表大会常务委员会第三十五次会议修订《中华人民共和国体育法》（以下简称《体育法》)，自 2023 年 1 月 1 日起施行。新修订的《体育法》是促进体育事业发展，弘扬中华体育精神，培育中华体育文化，发展体育运动，增强人民体质的体育根本大法，是贯彻习近平总书记对体育重要论述的重要体现，是落实全面依法治国基本方略的重要举措，是提升体育治理体系和治理能力现代化水平的重要保障，标志着我国体育法治建设进入新阶段，对新时代规范引领体育事业高质量发展，加快推进体育强国和健康中国建设具有十分重要的意义。

（二）国家有关部门及单项协会层面的规范性文件

① 2021 年 10 月，体育总局关于印发《"十四五"体育发展规划》的通知（体发〔2021〕2 号)，提出面对中华民族伟大复兴战略全局和世界百年未有之大变局，体育需要立足新发展阶段，贯彻新发展理念，围绕体育强国建设，推动"十四五"体育重点领域实现高质量发展。强调全民健身水平达到新高度，竞技体育实力再上新台阶，青少年体育发展进入新阶段，体育产业发展形成新成果，体育文化建设取得新进展，体育对外交往作出新贡献，体育科教工作达到新水平，体育法治水平得到新提升等。

② 2023 年 5 月，体育总局、中央文明办、发展改革委、教育

部、国家民委、财政部、住房城乡建设部、农业农村部、文化和旅游部、卫生健康委、共青团中央、全国妇联关于推进体育助力乡村振兴工作的指导意见，提出建立健全体育助力乡村振兴政策举措和工作机制，乡村全民健身公共服务体系更加完善，乡村体育健身和运动休闲成为普遍生活方式，运动促进健康作用凸显，乡村体育产业发展更有活力，乡村体育文化更加繁荣。强调要扶持乡村学校开设武术、舞龙舞狮、中国式摔跤、毽球、棋类等中华优秀传统体育项目课程，采取"请进来""走出去"等多种方式，鼓励学校基于学生发展需求，利用校外体育资源开设中华优秀传统体育课程。

③ 2021 年 9 月，中国围棋协会印发《围棋行业贯彻〈全民健身计划（2021—2025 年）〉实施要点》，提出围棋作为中华民族对人类文明和世界文化的重要贡献，要成为国家"软实力"的有机组成部分，是世界人民认知中华文化的窗口，开展国家间和平外交的桥梁。强调大力倡导弘扬中华民族传统文化，充分利用围棋的文化属性，以弘扬中华民族传统文化为目标，弘扬传统围棋文化、红色围棋文化、时代围棋文化，建设中国围棋文化资源库，加强对各类围棋文化资源的整理、研究和统计。

（三）地方性规章、规范性文件

① 2019 年 2 月，国家先后制定出台了"一带一路"倡议和《粤港澳大湾区发展规划纲要》，强调"积极发展与沿线国家的经济合作伙伴关系，共同打造政治互信、经济融合、文化包容的利益共同体、责任共同体和命运共同体""共建宜居宜业宜游的优质生活圈，加强人文交流、促进文化繁荣发展"。提出到 2035 年，大湾

区形成以创新为主要支撑的经济体系和发展模式，经济实力、科技实力大幅跃升，社会文明程度达到新高度，文化软实力显著增强，中华文化影响更加广泛深入，多元文化进一步交流融合。这为大力推进广东围棋文化，推动围棋国际化发展提供了千载难逢的历史机遇。同时，通过打造高水平、可持续、有影响、聚人才的围棋品牌赛事，助力湾区城市政治、经济、社会、文化建设，促进市民素质提升、丰富城市文化生活，提高城市的国际知名度和美誉度。

② 2020 年 8 月，广东省人民政府按照国务院办公厅印发的《体育强国建设纲要》，制定、印发了《广东省体育强省建设实施纲要》（以下简称《纲要》），就促进全民健身与全民健康融合发展、提升竞技体育综合竞争力和国际影响力、推动体育产业高质量发展、落实国家重大体育发展战略、推动区域发展战略实施、增强体育文化软实力等，制定了详细的工作计划和目标，为广东省体育事业健康、高速发展指明了方向。

广东是全国经济第一大省，其战略位置决定其理应在体育强国建设和把体育建设成为中华民族伟大复兴标志性事业中作出广东贡献。《纲要》进一步明确了广东体育强省建设的目标、任务及举措，提出到 2035 年，全面建成社会主义现代化体育强省，体育事业发展保持全国领先，达到亚洲一流水平。

面对建设体育强省的新目标，无论是体育发展的总体思路还是体制机制，《纲要》都突出了改革创新，充分体现了以人民为中心的发展思想，以及开放办体育、吸引社会力量办体育、举国体制与市场机制相结合等改革创新的新思路、新办法。

在增强体育文化软实力方面，《纲要》提出弘扬中华体育精神

和传承岭南体育文化、推动运动项目文化建设、丰富体育文化产品和服务供给，体育文化要融入经济社会发展大格局，成为人民对美好生活向往的重要组成部分。

《纲要》首次提出体育赛事精品、青少年体育发展促进、体育产业品牌、智慧体育引领和体育人才支撑五个"体育重大工程"，作为推动广东体育强省建设的具体举措和重要抓手。其中，作为体育重大工程之一的"体育赛事精品工程"，将"国际城市围棋团体赛"列入"广东十大国内品牌赛事活动"。

③ 2021年12月，广东省体育局印发《广东省"十四五"体育发展规划》，提出到2025年全面建成与广东经济社会发展水平相适应的体育发展新格局，基本建成社会主义现代化体育强省，体育发展水平走在全国前列。强调落实全民健身和健康中国国家战略，提高人民身体素质和健康水平，弘扬中华体育精神，提升体育文化影响力，深入挖掘民族、民俗、民间传统体育文化，传承和发扬具有岭南特色的传统体育项目。精心打造广东十大国际、国内、省内品牌赛事活动，形成稳定、具有较大影响力的品牌赛事体系。

四、《广东省围棋高质量发展行动计划（2023—2025年）》的形成

广东省围棋协会自2018年3月31日成立以来，始终按照国家体育总局棋牌运动管理中心、中国围棋协会和广东省体育局提出的"政社分开，政企分开，管办分离"工作原则推进实体化改革，在全省各地市围棋协会、培训机构和广大围棋爱好者支持、鼓励下，各项改革推进顺利，政策措施不断完善，围棋普及持续深入、围棋

活动蓬勃开展、围棋市场开发活跃、协会改革卓有成效。

　　近几年来，在《全民健身计划（2021—2025年）》的全面推进实施和粤港澳大湾区计划联合举办2025年第15届全国运动会的大背景下，为尽快制定符合广东围棋事业高质量发展要求的工作规划，必须在全面梳理广东围棋发展现状的基础上，摸清全省围棋人口、围棋组织、培训机构的数量、分布、特征等实际情况，为制定符合目前情况且兼顾长远利益的广东围棋事业发展计划提供数据支撑和依据。为此，广东省围棋协会开展了近一年的系统调研，在掌握大量科学、严谨数据的基础上，通过收集、整理数据、实地访谈等，分析、研究、总结形成了《广东省围棋行业调研报告》（以下简称《调研报告》）。同时，以《调研报告》为基础，结合省情，立足长远，梳理了围棋行业发展的基础与不足、机遇与挑战，系统分析研究了广东围棋事业的发展目标、重点任务、重大项目和保障措施，形成了《广东省围棋高质量发展行动计划（2023—2025年）》。

第二部分

广东省围棋行业调研报告

一、广东省围棋行业发展环境

（一）经济环境

广东省拥有良好的经济基础，地区生产总值多年来一直稳居全国第一，2021 年广东省地区生产总值为 124 369.67 亿元，同比增长 8.00%，成为国内 GDP 唯一超 12 万亿元的省份，其中第三产业的地区生产总值达到了 69 146.82 亿元。此外，广东省 2021 年居民人均消费支出 31 589.30 元，超出全国居民人均消费支出，其中教育、文化、娱乐、消费支出为 3 241.60 元。广东省体育产业也正在迎来创新变革的良好机遇期，《2020 年广东省体育产业报告》显示 2020 年广东省体育产业总产出（总规模）为 5 149.94 亿元，增加值为 1 743.2 亿元，体育产业总规模占全国近 1/5。可以看出广东省经济实力强劲，居民消费水平较高，体育产业发展势头良好，为广东省围棋行业的发展创造了优良的经济基础。

（二）教育环境

广东省是传统教育大省，《2021 年广东省教育事业发展统计公报》显示，截至 2021 年，全省现有各级各类学校 3.73 万所，各级各类教育在校生 2 774.13 万人，其中幼儿园 2.11 万所，在园幼儿 500.39 万人；义务教育阶段学校 1.44 万所，在校生 1 508.22 万人，九年义务教育巩固率 96.22%，超全国平均水平；此外，共有高中阶段教育学校 1 458 所，在校生 291.08 万人；高等院校 174 所，高等

教育在校生 408.82 万人。广东省各级各类教育资源、生源数量均具有得天独厚的优势，良好的教育环境为广东省围棋项目的普及推广、"围棋进校园"的深入、围棋人才的培养，以及围棋培训行业的发展都提供了有利的平台和机会。

（三）文化环境

南粤广东是古时"海上丝绸之路"的发祥地，也是当代改革开放的前沿地。南粤文化有着 2000 多年的悠久历史，其广府文化、客家文化、潮州文化等最具广东文化特色。中国棋文化是中华文化重要的组成部分，特别是围棋文化，源远流长、博大精深，千年长盛不衰，是中华民族赖以生存和发展的道德根基和思想基础之一，同时也是中华民族伟大复兴的精神支柱和重要的精神动力。围棋作为中华优秀传统文化，在广东拥有浓厚的发展氛围，广东棋文化促进会为保护和弘扬围棋文化而成立，举办过 4 届中国棋文化峰会，出版了一部 50 万字的《中国棋文化峰会文集》，对梳理、整合、普及中国棋文化起到了积极作用。广东省围棋协会、广东棋文化促进会和广州市围棋协会编纂了《围棋与广州》，广东东湖棋院（西关棋院）创办了棋文化博物馆。良好的文化环境为弘扬广东围棋文化、精神，提供了坚强支撑。

（四）政策环境

国家大力倡导、弘扬传统体育文化，诸多利好政策给广东省围棋行业的发展带来了"春风"。国务院印发的《全民健身计划（2021—2025 年）》提出，推动围棋等中华传统体育项目"走出

去"；国家体育总局公布的《"十四五"体育发展规划》中提出，开展围棋等传统体育项目文化特质研究，加强中华传统体育项目的开发利用与活态传承，推动优秀传统体育文化创造性转化、创新性发展；2022 年修订的《中华人民共和国体育法》中也提到"国家支持地方发挥资源优势，发展具有区域特色、民族特色的体育产业""国家鼓励、支持优秀民族、民间、民俗传统体育项目的发掘、整理、保护、推广和创新"。《广东省"十四五"体育发展规划》提出了"体育文化精品工程"，要大力传承和发扬传统体育项目，深入挖掘全省传统体育项目文化；深入挖掘运动项目历史文化和精神内涵，依托各类平台和技术手段，广泛宣传和推广运动项目文化。为规范围棋赛事活动有序开展，促进围棋事业健康发展，中国围棋协会根据《中华人民共和国体育法》要求，先后制定出台了《中国围棋协会实体化改革实施方案》《关于进一步加强全国围棋协会和机构组织建设的意见》《围棋运动员技术等级标准》《中国围棋业余段级位制》及实施细则等一系列规范性文件。国家、体育行政部门和单项协会组织制定出台的政策文件，对广东围棋事业发展提供了政策支持，为广东围棋行业健康有序运行提供了指导。

二、调研总体情况

广东省围棋协会委托广州体育学院对广东省围棋行业的整体发展情况进行调研，调研主要包括广东省围棋人口、各级围棋协会和围棋培训机构三方面情况。

（一）调研时间

2022 年 3 月 1 日—2023 年 3 月 31 日

（二）调研对象

面向全省 21 个地级市的城乡居民、已在各级民政部门正式登记成立的市、区、县围棋（棋类、棋牌）协会及已在各级工商、民政部门登记成立的围棋培训机构。

（三）调研方法

1. 抽样方法

本次调查采用分层随机抽样的方法，调查的最小单位为各地级市城乡居民，将广东省 21 个地级市作为分层，在每个城市随机抽样派发问卷。

2. 问卷调查法

（1）设计调查问卷

围棋人口问卷设计主要参考体育人口及体育消费相关资料，各级协会及培训机构问卷设计主要参考国内社会组织、培训机构相关研究资料。初始问卷形成后，课题组内部进行了三轮讨论，调整修改后，课题组与广东省围棋协会组织了专家座谈会，对问卷内容进行了评价，进一步完善了问卷表述和设题。

（2）效度检验

为检测人口、协会、机构调查问卷的效度，与专家学者、围棋行业相关从业者展开多次咨询讨论，最终评定问卷在结构设计、内容设计和总体设计上均具有有效性。

（3）预调查

问卷正式发放前，利用第4届广东省围棋联赛的契机，进行了预调查，预调查样本回收后，进行了信度检验。本次问卷采用李克特量表，通过克隆巴赫系数（Cronbachs α）评价量表内部的信度和内容的一致性。克隆巴赫系数越大，说明问卷条目之间的相关程度越高。一般而言，当克隆巴赫系数＞0.80时，说明信度非常好。根据表1的量表信度检验结果，可以看出量表整体以及量表5个维度的克隆巴赫系数均＞0.80，说明问卷题项具有良好信度。

表 1　预调查信度检验表

维度	克隆巴赫系数	项数
量表整体	0.970	33
参与动机	0.898	7
社会因素	0.858	5
条件因素	0.928	8
个人意向	0.919	6
参与行为	0.907	7

3. 实地考察法

课题组在线下发放问卷期间，与当地围棋协会沟通，组织了座谈会，通过实地考察，了解协会与培训机构发展的真实情况。

（四）问卷发放情况

1.广东省围棋人口

发放 6 190 份问卷，其中通过问卷星发放 1 460 份，邮寄发放 3 350 份，实地考察发放 1 380 份，最终回收 4 584 份，有效问卷 4 425 份，有效率96.53%，具体如表2、表3及表4所示。

表2　广东省围棋人口调查问卷发放情况

发放数量	线上发放：1 460
	线下发放：1 380
	邮寄发放：3 350
回收数量	4 584（回收率74.05%）
有效问卷	4 425（有效率96.53%）
无效问卷	159

表3　广东省围棋人口调查问卷区域分布

地区	城市	问卷数量	比例 (%)
珠三角	广州、佛山、肇庆 深圳、东莞、惠州 珠海、中山、江门	1 815	41.02
粤东	汕头、潮州 揭阳、汕尾	570	12.88
粤西	湛江、茂名、阳江	1 580	35.71
粤北	梅州、河源、清远 韶关、云浮	460	10.39

表 4　广东省围棋人口调研对象的基本情况

人口特征		样本量	比例（%）
性别	男	2 090	52.77
	女	2 335	47.23
年龄	3~6 岁	87	1.97
	7~17 岁	1 015	22.94
	18~44 岁	2 835	64.07
	45~59 岁	367	8.29
	60 岁及以上	121	2.73
职业	学生	1 595	36.05
	公职事业单位人员	487	11
	国企人员	173	3.91
	民营企业人员	487	11
	自由职业者	609	13.76
	个体经营	411	9.29
	其他	663	14.99
文化程度	幼儿园	86	1.94
	小学	839	18.96
	初中	475	10.73
	高中及中专	755	17.06
	大专	991	22.40
	本科及以上	1 279	28.91
月收入	5000 元以下	1 649	37.27
	5000~8000 元	980	22.19
	8001~11000 元	412	9.31
	11000 元以上	282	6.37
	未成年人不计收入	1 102	24.86
婚姻状况	已婚	2 165	48.93
	未婚	2 260	51.07

2. 广东省各级围棋协会

发放 210 份问卷，最终回收 61 份，有效问卷 43 份，有效率 70.49%。问卷各地域分布情况如表 5 所示。

表 5 广东省各级围棋协会问卷地域分布情况

城市	样本量	比例（%）
广州市	10	23.26
深圳市	8	18.60
惠州市	6	13.95
东莞市	4	9.30
梅州市	3	6.98
清远市	3	6.98
汕尾市	2	4.65
汕头市	1	2.33
河源市	1	2.33
江门市	1	2.33
湛江市	1	2.33
茂名市	1	2.33
中山市	1	2.33
韶关市	1	2.33

3. 广东省围棋培训机构

发放 210 份问卷，最终回收 74 份，有效问卷 74 份，有效率 100%，各市回收情况如表 6 所示。

表6　广东省围棋培训机构调查问卷各市回收情况

城市	样本量	比例（%）
惠州市	10	14
河源市	1	1
清远市	1	1
湛江市	1	1
梅州市	3	4
江门市	7	10
深圳市	16	22
广州市	14	19
韶关市	1	1
中山市	4	6
东莞市	11	15
汕头市	1	1
韶关市	4	5

（五）调研实施与数据处理

本次调研数据处理的具体步骤是：首先对全部调查问卷进行筛查，筛除无效问卷，然后建立数据库，录入全部有效问卷的调查数据，再将数据进行整理归纳，最后，运用EXCEL、SPSS等软件对数据进行统计分析。

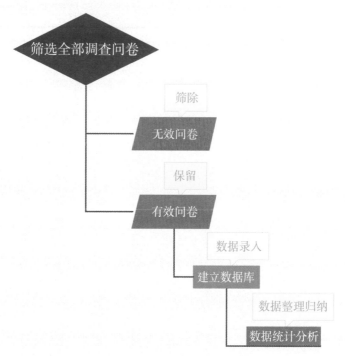

图 1　调研数据处理

三、围棋人口调研

围棋人口调研主要从围棋人口测算、参与情况、消费情况及影响因素四个维度进行分析。

（一）围棋人口测算

1. 参与程度

调研数据显示，有 55.53% 的广东省居民了解围棋这项运动，

有 50.03% 的广东省居民下过围棋，有 42.10% 的广东省居民了解围棋且下过围棋，具体如图 2、图 3、图 4 所示。

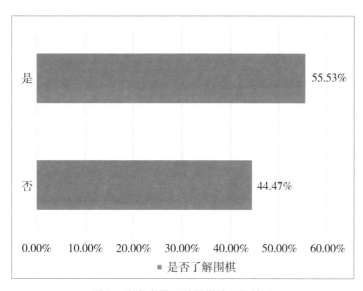

图 2　广东省居民对围棋的了解情况

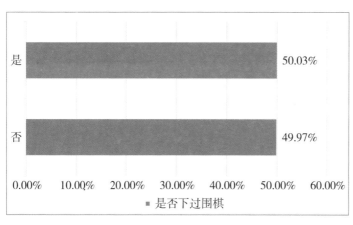

图 3　广东省居民围棋参与情况

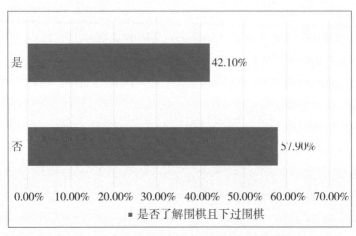

图 4　广东省居民了解且参与围棋的情况

2. 参与年限

根据表 7 数据，在"了解围棋且下过围棋"的居民中，有 72.73% 的居民参与围棋运动的时间在 1 年以上（包含 1 年），其中，27.27% 的居民参与围棋的时间在 3 年以上。

表 7　广东省居民围棋参与年限情况

已参与时间（年）	比例（%）
不满 1 年	25.47
1~3 年	47.26
3 年以上	27.27

3. 参与频次

调研数据显示，在"了解围棋且下过围棋"的居民中，参与频率

平均每周不足 1 次的居民占比 42.55%，平均每周 1~2 次的居民占比 32.43%，平均每周 3 次及以上的居民占比 25.02%，具体如表 8 所示。

表 8　广东省居民围棋参与频率情况

频率（次）	选中人次	比例（%）
平均每周不足 1 次	942	42.55
平均每周 1~2 次	718	32.43
平均每周 3~4 次	321	14.50
平均每周 5 次及以上	233	10.52

4. 围棋人口测算

围棋人口的概念及认定标准如下。

围棋人口的出现是经济和社会发展到一定历史阶段的人口现象和围棋运动普及现象，是衡量围棋项目开展和普及状况的重要指标，它反映了人们对围棋项目的参与程度及亲和程度，是制定围棋项目发展规划与发展战略研究的一个重要依据。

广义的围棋人口通常指参加或参与过围棋项目的群体，其中，有一类群体不仅有经常参与围棋及相关赛事活动的习惯，并且掌握围棋的基本技术和知识，这类群体是围棋人口的主体，也称实质性的围棋人口。

本研究参考体育人口的判定标准，结合围棋运动的特征，确定围棋人口的统计标准为：参与并下过围棋，每周 3 次及以上，参与时间 3 年以上。

调研数据显示，满足统计标准的群体占有效样本的 5.29%，按

照广东省第七次全国人口普查常住人口为 12 601.25 万人测算，广东省围棋人口为 666.61 万人，该部分人群也是广东省围棋运动的核心群体。具体如表 9 所示。

表 9　广东省围棋人口测算

判定标准	比例（%）	推算人数（万人）
参与并下过围棋，每周 3 次及以上，参与时间 3 年以上	5.29	666.61

（二）围棋参与情况

1. 参与时间段

根据图 5 可以看出，围棋参与人口无固定时间下围棋的占比最大，比例为 54.34%，其次参与围棋主要集中在两个时间段：双休日，占比 37.35%；节假日，占比 20.37%。

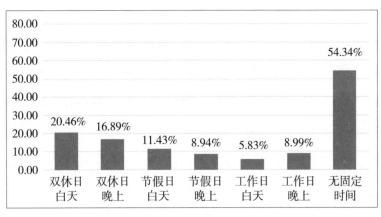

图 5　围棋参与人口参与围棋的时间

2. 参与方式

根据图6可以看出，围棋参与人口选择的对弈方式以线下对弈为主，占比达64.63%，选择人机对弈的最少，占比24%，可见目前最主流的围棋对弈方式仍然是人与人之间的对弈，说明了围棋参与人口在下围棋时较为注重互动性。

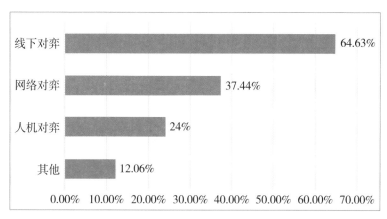

图6　围棋参与人口的参与方式

3. 线上平台选择

根据图7可以看出，围棋参与人口的线上平台选择是多元的，选择腾讯围棋的比重最大，占比78.72%，接着依次是野狐围棋网，占比59.85%；第三是弈客，占比46.67%；QQ，占比19.35%；新浪，占比16.69%。此外还有其他各平台，占比35.43%。

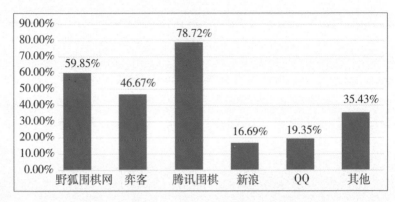

图 7　围棋参与人口线上平台选择比例

4. 参与动机

根据图 8 可以看出，围棋参与人口的主要参与动机是休闲娱乐、兴趣爱好，这反映出参与人口对于围棋项目的核心需求是娱乐，其次的参与动机还有缓解压力、提高技术水平和社会交往等。

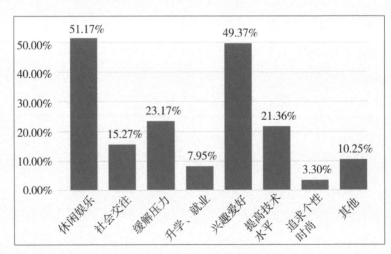

图 8　围棋参与人口参与动机

5. 参与场所选择

调研结果（图9）表明，社会围棋培训机构、家庭等私人场所、线上平台是围棋参与人口经常选择的场所，其次是不收费围棋场所、经营性的围棋俱乐部。

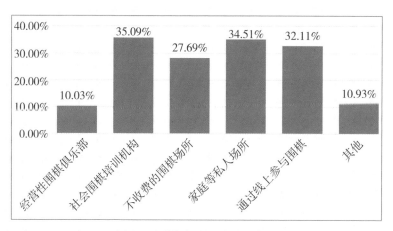

图9 围棋参与人口的场所选择

6. 赛事参与情况

如图10所示，参与过围棋运动的人口中，47.38%参与过围棋比赛，说明有相当一部分围棋参与人口的围棋竞技水平较高，且掌握了一定的围棋技艺。

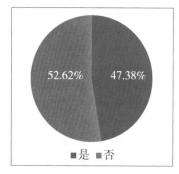

图10 围棋参与人口赛事参与情况

（三）围棋消费情况

1. 消费概况

根据表 10 可以看出，围棋参与人口普遍形成了消费行为，但存在区域不平衡现象，珠三角、粤北地区围棋消费群体比重较高，但粤东、粤西围棋消费能力有待进一步挖掘。

表 10　广东省各地区围棋消费人数及比例

地区	城市	调查人数	消费人数	无消费人数	消费比例（%）
珠三角	广州、佛山、肇庆深圳、东莞、惠州珠海、中山、江门	765	560	205	73.20
粤东	汕头、潮州、揭阳汕尾	273	170	103	62.27
粤西	湛江、茂名、阳江	907	491	416	54.13
粤北	梅州、河源、清远韶关、云浮	269	210	59	78.07

此外，由表 11 和图 11 可以看出，广东省围棋消费的主力是中学生和小学生，两者消费比例分别为 76.11% 和 71.54%，其余依次是青年人，比例为 62.59%；中年人，比例为 59.60%；学龄前儿童，比例为 52.94%；老年人，比例为 39.39%。

表 11　各年龄段的消费人数及比例

年龄段	调查人数	消费人数	无消费人数	消费比例（％）
学龄前儿童	85	45	40	52.94
小学生	650	465	185	71.54
中学生	113	86	27	76.11
青年人	1 187	743	444	62.59
中年人	146	87	59	59.60
老年人	33	13	20	39.39

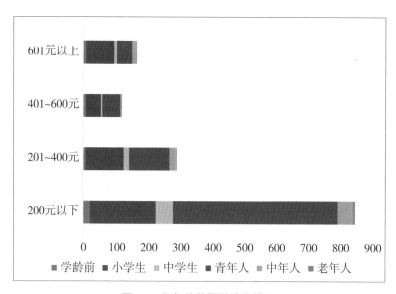

图 11　各年龄段围棋消费情况

2. 月均消费额

由图 12 可以看出，围棋参与人口的月均消费额主要集中在 400 元以下，所占比重达到 79.92%，其中 200 元以下的比重最高，

为 59.76%。以"401~600 元"为节点，该节点之前，消费人数随着消费额的增加呈现递减趋势，而该节点之后，消费额 601 元以上的人数呈现了小幅的递增。说明拉动围棋消费可以从两个方面入手，一方面关注低收入群体的围棋运动需求，持续推进围棋基本公共服务工作，通过提供物美价廉的围棋产品和服务扩大消费基数；另一方面开发高质量的个性化产品和服务满足高收入人群的需求，打造引领消费新潮流。

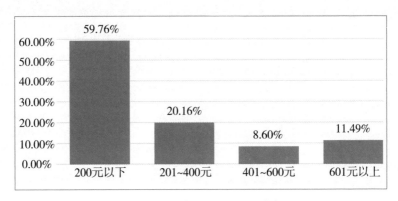

图 12　围棋参与人口月均消费额

3. 消费内容

根据表 12 可以看出，围棋消费主要以实物型消费为主，其次是参与型消费，观赏型消费有待进一步提升。围棋参与人口消费内容主要集中在购买围棋、参与围棋比赛方面，分别占比为 54.58%、41.65%。观看围棋比赛的比例只占 10.62%，支付围棋场地费用的选择比例更低，只有 6.57%。

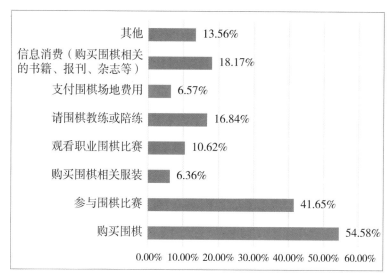

图 13　围棋参与人口消费内容选择比例

（四）围棋参与的影响因素

1. 参与动机

根据围棋参与人口的不同参与动机，将其参与动机平均数分为四个级别，第一参与动机为自身能力的提升（锻炼思维；修身养性），平均数为 3.94 和 3.79；第二参与动机为情绪的积极调整（培养自信；心情愉悦、舒缓压力），平均数为 3.76 和 3.75；第三参与动机为参与体验（结交朋友、满足新鲜感），平均数为 3.64 和 3.59；第四参与动机为提升名誉，平均数为 3.24，具体如图 14 所示。

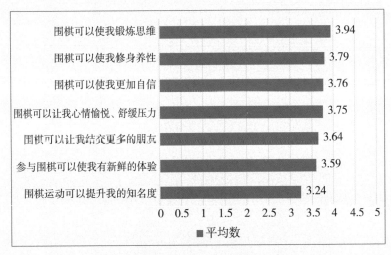

图 14　围棋参与人口的参与动机

　　调研结果表明，学龄前儿童与小学生的围棋参与动机存在一定差异。学龄前儿童的围棋参与动机可以分为三个级别，第一参与动机为锻炼思维、培养自信、舒缓压力，平均数均在 4.2 以上；第二参与动机为满足新鲜感、修身养性、结交朋友，平均数均在 4.1 以上；第三参与动机为提升名誉，平均数为 3.66，具体如图 15 所示。

　　小学生围棋参与动机的排序分别是，第一参与动机为锻炼思维、结交朋友，平均数均在 4 及以上；第二参与动机为培养自信、新鲜感，平均数均在 3.9 以上；第三参与动机为修身养性、舒缓压力，平均数均在 3.6 以上；第四参与动机为提升名誉，平均数为 2.98，具体如图 16 所示。

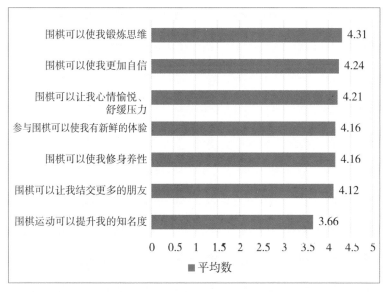

图 15 学龄前儿童的围棋参与动机

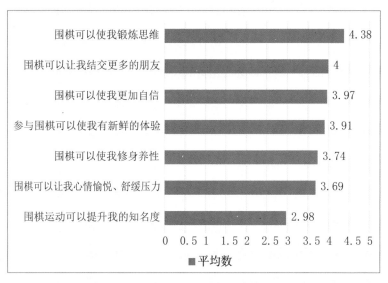

图 16 小学生的围棋参与动机

2. 社会因素

调查结果（图17）表明，影响围棋参与人口的社会因素主要是他人影响（他人支持和周围人群）、社会组织影响和外部活动影响，说明在围棋项目普及和推广过程中，围棋氛围营造、围棋协会组织和政府的宣传支持是社会影响围棋参与人口的关键点。

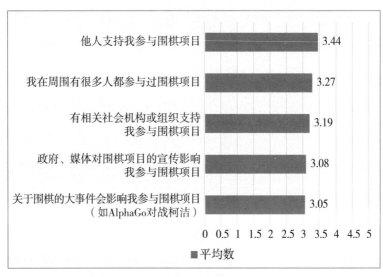

图17　影响围棋参与人口的社会因素

3. 条件因素

调查结果（图18）显示，影响围棋参与人口的条件因素排序依次是拥有围棋基本知识、意志坚定、信息获取的便利性、交通便利、收费合理等，富余财力因素排序最后，说明个人财力不是制约围棋参与人口的主要因素。

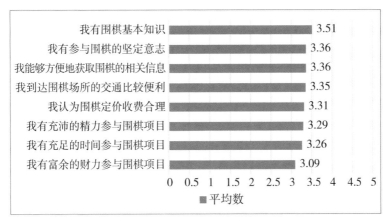

图 18　围棋参与人口的条件因素

同时，调查结果（图 19、图 20）表明，学龄前儿童、小学生参与围棋的条件因素存在一定差异。交通便利是影响学龄前儿童参与围棋的主要因素，学习围棋知识是影响小学生参与围棋项目的主要因素。

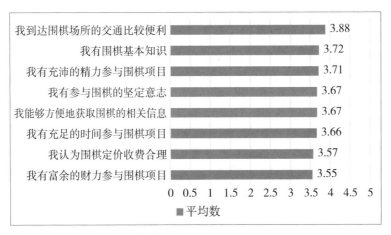

图 19　学龄前儿童围棋参与的条件因素

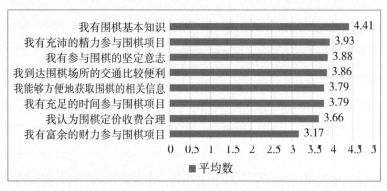

图 20　小学生围棋参与的条件因素

4. 个人意向

调查结果（图 21）表明，围棋参与人口的个人意向排序依次是推荐身边人参与围棋、自己有围棋参与意向、愿意经常参与围棋、培养下一代参与围棋等。说明围棋项目的价值对围棋参与人口具有较高的吸引力，一旦围棋参与人口深度参与了围棋，便会积极推荐身边朋友参与，个人也会持续参与，并且影响和培养下一代参与。

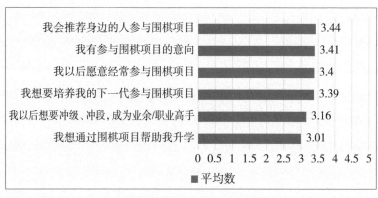

图 21　围棋参与人口的个人意向

此外，调查结果反映出学龄前儿童、小学生群体在围棋参与个人意向上也存在一定差异。学龄前儿童首先是有参与围棋的意向，然后才是愿意经常参与围棋项目。小学生则是要先树立可持续性参与的观念，然后才是愿意参与围棋项目，具体如图 22 和图 23 所示。

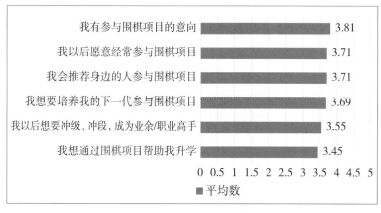

图 22　学龄前儿童围棋参与的个人意向

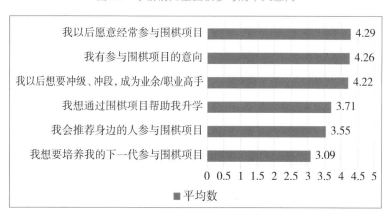

图 23　小学生围棋参与的个人意向

5. 参与行为

调查结果（图 24）显示，围棋参与人口的行为排序依次是购买过围棋产品、有固定的围棋参与场所、经常关注围棋文化活动、愿意从事围棋相关工作、参与过线下比赛等。

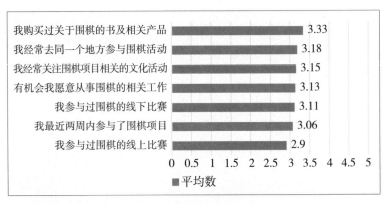

图 24　围棋参与人口的行为

（五）小结

① 本调研结合体育人口判定标准和围棋项目自身特点测算出了目前广东省围棋人口的规模约为 666.61 万人，占比约为 5.29%，这部分群体是狭义的围棋人口。根据调研数据可以看到，广东省居民了解且参与围棋的人口的比例达到 42.10%，这部分人群是未来广东省推广围棋项目的重要群众基础。

② 本研究得出了广东省围棋参与人口的参与特征。一是参与时间不固定，这与现代人学习工作压力大、生活节奏快的情况是相符的；二是参与方式注重互动性，人与人之间的对弈仍然是最主流

的方式；接着休闲娱乐、兴趣爱好是主要参与动机，可以看出人们参与围棋较为注重娱乐性和趣味性；三是参与场所偏向选择社会围棋培训机构、家庭等私人场所和线上平台，可以看出围棋参与人口非常注重对弈场景体验。

③ 本研究还对围棋参与人口的消费特征进行了分析。从地区来看，存在区域不平衡现象，珠三角、粤北地区围棋消费群体比重较高，但粤东、粤西围棋消费群体有待进一步挖掘。从群体来看，消费主力是中小学生，符合学校普及围棋、家长让孩子参与社会围棋培训消费意愿强的现实情况，可以从侧面看出围棋教育培训是目前围棋消费的主要板块。从月均消费额来看，一部分集中在 400 元以下，另一部分集中在 601 元以上，因此拉动围棋消费可以从两个方面入手，一方面关注低收入群体的围棋运动需求，持续推进围棋基本公共服务工作，通过提供物美价廉的围棋产品和服务扩大消费基数；另一方面开发高质量的个性化产品和服务满足高收入人群的需求。从消费内容来看，广东省围棋消费主要以实物型消费为主，其次是参与型消费，观赏型消费不足，应进一步推进消费结构优化升级。

④ 本研究分析了围棋参与的影响因素。调研结果表明广东省围棋参与人口的主要参与动机是注重自身能力的提升和情绪的积极调整，主要社会影响因素是他人支持、周围人群，主要条件影响因素是拥有围棋基本知识，主要个人意向是推荐身边人参与，主要参与行为是购买过围棋产品。根据调研得出的影响因素程度，可以考虑未来在围棋宣传方面，多注重群体参与动机方面的需求，打造全方位、多元化立体宣传，营造良好的围棋氛围，加大社会组织和政府的宣传支持，加强围棋知识传授，培养居民可持续性参与的动力，

鼓励各方力量加强围棋场地建设，积极开展各类围棋文化活动。

四、广东省各级围棋协会调研情况

对各级围棋协会，从协会概况、基本条件、运营情况三个维度进行了分析。

（一）各级围棋协会概况

1.成立时间

本次调研的协会中，2000 年以前成立的协会占比 11.63%；2000—2010 年成立的协会占比 11.63%；2011 年之后成立的协会占比 76.74%，其中 2017 年成立的协会占比 46.51%，说明党的十八大以来，随着广东省围棋社会组织改革的逐步深入，有效地促进了围棋协会的快速发展，具体见图 25。

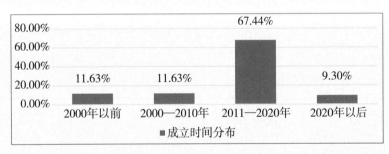

图 25　各级围棋协会成立时间区段

2.级别占比

本次调研的协会，包括市级协会 14 个，占比 33%；区级协会

21个，县级协会8个，共29个，占比67%，具体见图26。

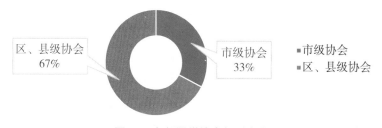

图26　各级围棋协会级别占比

（二）各级围棋协会基本条件

1. 人力资源

（1）法定代表人

如表12所示，参与调研的大部分协会（83.72%）符合《社会团体登记管理条例》中关于法定代表人的要求，但仍有少部分协会（16.28%）的法定代表人在其他社会团体有兼任。

表12　各级围棋协会法定代表人情况

情况	协会数量（个）	占比（%）
兼任其他社会团体的法定代表人	7	16.28
不兼任其他社会团体的法定代表人	36	83.72

（2）专、兼职人员

如表13所示，此次调研的协会中有20.92%未配备专职人员，这对业务的开展可能会产生一定的影响。此外，访谈和实地调研发现，部分围棋协会存在"一套人马，两块牌子"的情况，这对协会

内部的专业规范管理、资源配置等带来影响。

表 13　各级围棋协会专、兼职人员配备情况

人员配备情况	未配备所占比例（%）	配备 1~5 人所占比例（%）	配备 6~10 人所占比例（%）	配备 11 人及以上所占比例（%）
配备专职人员	20.92	74.42	2.33	2.33
配备兼职人员	16.28	55.81	16.28	11.63

2. 办公场所

调查结果（图 27）显示，58.13% 的协会通过租赁的方式解决办公场所问题；37.21% 的协会办公场所由挂靠单位无偿提供，挂靠单位大多为政府部门、民营企业、社区、文体中心等；2.33% 的协会与挂靠单位合署办公；2.33% 的协会拥有办公场所自有产权。

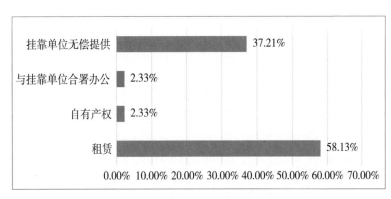

图 27　各级围棋协会办公场所情况

3. 党建情况

如图 28 所示，此次调研的协会中，2.33% 的协会已建立党总支，13.95% 的协会已建立党支部，72.09% 的协会没有建立党支部，11.63% 的协会无中共党员。

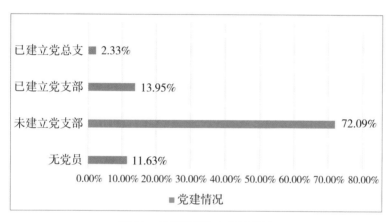

图 28　各级围棋协会党建情况

4. 职能部门设置

调查结果（图 29）显示，大部分协会都设立了竞赛组织部门，占比为 62.79%，说明赛事组织是协会较为注重的工作板块。同时，部分协会独立财务部门、群体推广部门、事务运行管理部门、裁判管理部门、宣传部门的设置情况较好，说明部分协会已经能做到面向大众，吸引围棋爱好者，为大众提供体育服务，引导大众进行围棋消费。此外，各协会的市场开发部门、审计监察部门设置较少，比例分别为 13.95%、4.65%。

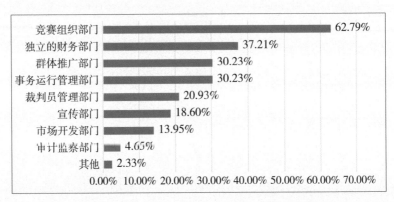

图 29　各级围棋协会内设职能机构情况

5. 会员情况

（1）单位会员管理

调查（表14）显示，超过半数的协会未拥有自己的单位会员，这些协会大多为区县级协会。此外，在拥有单位会员的协会中，大部分单位会员数量在10个以内。说明各级协会在发展单位会员上，仍有较大的提升空间。

表 14　各级围棋协会会员单位数量情况

会员单位数量（个）	协会数量（个）	占比（%）
0	23	53.49
1~10	16	37.21
11~20	2	4.65
21 及以上	2	4.65

（2）个人会员管理

如表15所示，此次调研的协会都拥有个人会员，88.37% 的协

会个人会员数量在 100 人以内，11.63% 的协会个人会员数量超过
100 人，可以看出各级围棋协会个人会员规模总体差别不大。

表 15 各级围棋协会个人会员数量情况

个人会员数量（人）	协会数量（个）	占比（%）
1~50	17	39.53
51~100	21	48.84
101~150	3	6.98
151 及以上	2	4.65

（3）综合情况

根据"单位会员数 + 个人会员数 = 混合会员数"的公式，混合
会员数大于 50 的协会符合《社会团体登记管理条例》标准；混合
会员数小于 50 的协会则进行第二轮筛选，单位会员大于 30 的协会
符合《社会团体登记管理条例》标准，其余则不符合。

结果如图 30 所示，此次调研中，有 76.74% 的协会符合《社
会团体登记管理条例》标准，这部分协会混合会员数量均大于 50，
没有出现混合会员数量小于 50 而单位会员数大于 30 的情况。

综合调研数据与上述情况，不符合标准的协会多为区县级协
会。级别较高的市级协会通常会员数量情况较好，因其所属区域范
围较大、围棋人口较多等客观因素，市级协会并不存在会员数量不
够的问题。部分区县级协会由于地区偏远、所属地区围棋机构少、
围棋项目普及度较低等原因，地区围棋项目发展水平低，所以协会
会员数量情况较差。

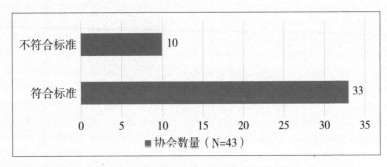

图 30　各级围棋协会会员数量综合情况

（三）各级围棋协会运营情况

1. 业务内容及活动数量

（1）开展业务内容

调查（表 16）显示，此次调研的各级协会业务内容多样且形式丰富，业务活动开展频率排在前三位的是围棋赛事、社会公益活动和围棋相关培训。74.42% 的协会积极开展社会公益活动，这充分体现了各级协会非营利性的特点。有 55.81% 的协会开展各项人员培训活动，通过举办裁判员、教练员培训班，发挥了协会在围棋专业人才培养及围棋项目推广中的指导作用。

表 16　各级围棋协会业务内容开展情况

业务内容	协会数量（个）	占比（%）	排名
开展围棋赛事	42	97.67	1
开展社会公益活动	32	74.42	2
提供围棋相关培训	24	55.81	3

续表

业务内容	协会数量（个）	占比（%）	排名
组织参与综合性运动会	19	44.19	4
为会员或有关部门提供政策咨询、信息服务	19	44.19	5
与国内外其他协会进行联系和交流	14	32.56	6
商业性活动	6	13.95	7
承担评估论证或技能资质考核	4	9.30	8
开展调研，统计发布相关情况资料	4	9.30	9

（2）竞赛活动

调查（图31）显示，此次调研的各级协会总体举办市级竞赛活动较多，举办竞赛活动。带动了围棋行业交流及围棋赛事体系的发展。此外，受财力、资源、办赛能力等因素影响，各级协会组织举办省级及以上竞赛活动数量受一定影响。

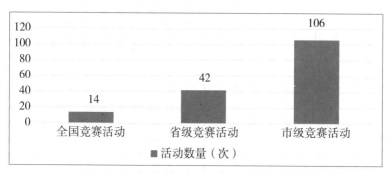

图31　各级围棋协会竞赛活动数量总体情况

（3）群体性活动

由数据（图 32）可见，此次调研的各级协会总体能够举办一定数量的公益性社会活动和群众性体育赛事，但承接政府购买服务活动数量较少。承接政府购买服务有利丁提高公共服务供给水平和效率，各级围棋协会在承接政府购买服务上还有很大的提升空间。

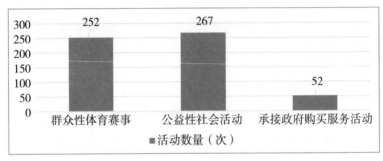

图 32　各级围棋协会群体性活动总体情况

（4）培训活动

调查显示（表 17），此次调研的各级围棋协会全年培训次数为313 次，总培训人次达到了 2 442 人次，其中教练员与裁判员培训人数差距不大，基本保持在 800 人次左右。可见，各级协会对于培训活动较为重视。

表 17　各级围棋协会培训活动总体情况（年均／次）

协会名称	年均培训次数（次数）	培训裁判员（人次）	培训教练员（人次）	总培训（人次）
珠三角 1	4	20	60	80
珠三角 2	15	210	300	340

续表

协会名称	年均培训次数 （次数）	培训裁判员 （人次）	培训教练员 （人次）	总培训 （人次）
珠三角 3	0	0	0	0
珠三角 4	1	80	10	90
珠三角 5	0	0	0	0
珠三角 6	0	0	0	0
珠三角 7	0	0	0	0
珠三角 8	0	0	0	0
珠三角 9	3	10	10	29
珠三角 10	2	20	0	40
珠三角 11	12	0	0	0
珠三角 12	2	30	0	200
珠三角 13	2	100	0	300
珠三角 14	0	20	30	50
珠三角 15	2	2	2	100
珠三角 16	0	0	0	0
珠三角 17	2	30	50	120
珠三角 18	3	50	150	200
珠三角 19	0	0	0	0
珠三角 20	1	0	0	20
珠三角 21	0	0	0	0
珠三角 22	0	0	1	5
珠三角 23	3	20	20	129
珠三角 24	0	0	0	0
珠三角 25	3	30	30	130

协会名称	年均培训次数 （次数）	培训裁判员 （人次）	培训教练员 （人次）	总培训 （人次）
珠三角 26	10	26	0	120
珠三角 27	20	26	24	200
珠三角 28	0	0	0	9
珠三角 29	60	0	0	0
珠三角 30	1	0	0	1
粤西 1	2	20	30	40
粤西 2	1	20	20	40
粤东 1	4	4	4	12
粤东 2	1	55	0	55
粤东 3	150	20	40	60
粤北 1	0	0	0	0
粤北 2	0	0	0	0
粤北 3	0	0	0	8
粤北 4	1	1	1	1
粤北 5	0	0	0	0
粤北 6	2	10	10	20
粤北 7	4	0	4	0
粤北 8	2	5	2	43

此外，结合表 17、表 18 可以看出，不同协会在培训业务的开展情况上差距较大，培训裁判员人次最多的两个协会达到了 210 人次和 100 人次，其余大部分培训人次集中在 1~25（30.23%）和 26~50（16.28%）。教练员（包括社会指导员）年均培训人次最大的两个协会达到了 150 人次和 300 人次，其余协会培训人次大部分集

中于 1~50，占比 39.53%，侧面反映出广东省围棋培训资源分布不均的问题。

表 18　各级围棋协会全年培训数量分布情况

举办培训次数（次）			
培训次数	协会数量（占比）	培训次数	协会数量（占比）
0	15（34.88%）	1~10	23（53.49%）
11~20	3（6.98%）	21 及以上	2（4.65%）
裁判员培训人次（人）			
培训人次	协会数量（占比）	培训人次	协会数量（占比）
0	19（44.19%）	1~25	13（30.23%）
26~50	7（16.28%）	51 及以上	4（9.30%）
教练员（包括社会指导员）培训人次（人）			
培训人次	协会数量（占比）	培训人次	协会数量（占比）
0	23（53.49%）	1~50	17（39.53%）
51~100	1（2.33%）	101 及以上	2（4.65%）
总培训人次（人）			
培训人次	协会数量（占比）	培训人次	协会数量（占比）
0	15（34.88%）	1~50	14（32.55%）
51~100	5（11.63%）	101 及以上	9（20.94%）

2. 信息化建设

近年来，广东省围棋协会积极开展信息化建设，包括开发了"广东省围棋协会会员赛事管理系统"数据化管理平台、向广大棋友免费开放体验自主研发的"围棋 AI 对弈测试系统"、与创客匠人

合作开发"弈学棋道"在线教育平台等。从整体上看，各级围棋协会信息化建设水平较低，67.44% 的协会仅拥有微信公众号一类的线上平台；运用线上赛事管理系统及会员管理系统的比例不高，仅占 34.88% 及 9.30%，具体如图 33 所示。

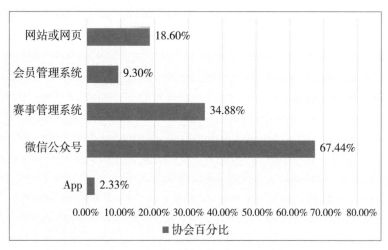

图 33　各级围棋协会信息化建设情况

3. 活动参与

调研数据（图 34）显示，各级围棋协会都积极参与广东省围棋协会举办的各项活动，88.37% 的协会参与过广东省围棋协会举办的围棋赛事活动，65.12% 的协会参与过各类业务培训活动，此外，各级协会还积极参与围棋技术等级评定活动（58.14%）、围棋交流活动（55.81%）、围棋技能资质考核考试（48.84%）；广东省围棋协会的引领与各级围棋协会积极参与，能够较好地促进围棋赛事活动多元化发展及各协会间的相互交流进步，推动广东省围棋项目发展。

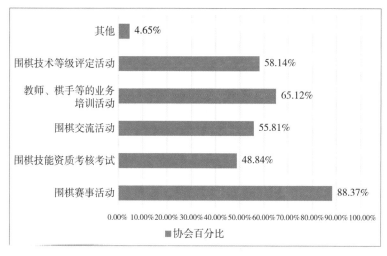

图 34 各级围棋协会活动参与情况

4. 收支情况

（1）整体盈亏

收支状况是一个协会生存的根本，连续的亏损会导致协会无法稳定生存，而良好的盈利情况能带动协会的业务开展，促进协会的市场开发。同时，协会的收支结构也能反映出协会日常的运营状况。

如表 19、图 35 所示，此次调研的协会中，60% 盈亏情况维持在收支平衡，14% 日常财务情况有盈余，还有 26% 的协会处于亏损状况；从珠三角、粤东、粤西和粤北四个区域来看，珠三角地区协会间"贫富差距"较大，珠三角地域协会占据本次调研的 69.77%，在这部分协会中，有 60% 的协会处于收支平衡状态，有 13.33% 的协会处于有盈余状态，有 26.67% 的协会处于亏损状态。可以看出，珠三角作为省内经济最发达的地区，聚集着全省最好的

经济资源，但同时竞争也较为激烈，如果运营不当，也会导致协会入不敷出的情况。

此次调研的粤北地区协会盈亏状况较好，仅有 1 家协会处于亏损状态，其余协会 62.5% 处于收支平衡状态，25% 处于有盈余状态；粤东地区的 3 家协会整体处于收支平衡的状态。基于围棋人口问卷，可以看出粤东地区围棋水平较高、普及程度较好，且围棋项目开展较早，围棋协会运营状况较为稳定；粤西地区协会盈亏情况较差，2 家协会都处于亏损状态，说明粤西地区的围棋项目发展还有很大的提升空间。

表 19　珠三角、粤北、粤西、粤东地区协会整体盈亏情况

地区	协会总数量（个）	盈余协会数量（个）	收支平衡协会数量（个）	亏损协会数量（个）
珠三角	30	4	18	8
粤北	8	2	5	1
粤东	3	0	3	0
粤西	2	0	0	2

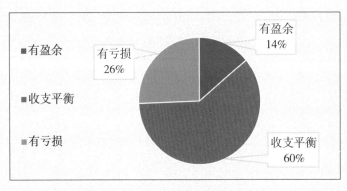

图 35　各级围棋协会整体盈亏情况

（2）协会收支

对于收支来源的调研，问卷采取了选择排名前三选项的提问方式，并通过计算选项平均综合得分进行排序，计算公式为：选项平均综合得分＝（Σ 频数 × 权值）/ 本题填写人次。得分越高表示综合排序越靠前，排名越靠前说明各级协会在该项上的收入 / 支出越多。

① 收入来源。

收入来源情况反映了协会收入结构及日常业务的侧重。如表 20、图 36 所示，各级围棋协会收入呈现多样化发展趋势，从整体上，看广东省各级围棋协会正逐渐由对政府财政拨款的"路径依赖"向"自我补给"转变，且已取得一定成效。

收入来源排名前二的是会员自行缴纳的会费（26.01%）和自身创收（24.29%），这两项收入的比重差距不大，各级围棋协会日常运营中的收入主要源于这两项。紧随其后的两项收入是承接政府购买服务（12.32%）与私人赞助（11.71%）。可以看出，广东省围棋协会推行实体化改革已初见成效，各级围棋协会开始拥有一定的市场化运作能力，收入结构也较为合理，有利于未来彻底实现协会实体化改革，激发协会内在活力。

然而，收入来源中社会募捐及国内外基金会资助较少，仅占 1.46% 和 0.78%，说明目前通过社会渠道获取经费的筹资机制还没有被建立完善，各级围棋协会对于这类方式还比较陌生，未来应当进一步发掘。

表 20　各级围棋协会收入来源情况

收入来源	得分	综合比例（%）	排名
会员自行缴纳的会费	7.02	26.01	1
自身创收（比赛收入、开展咨询培训收入等）	6.56	24.29	2
承接购买服务	3.33	12.32	3
私人赞助	3.16	11.71	4
企业赞助	3.09	11.46	5
政府主管部门拨款	2.81	10.42	6
社会募捐	0.4	1.46	7
国内外基金会资助	0.21	0.78	8

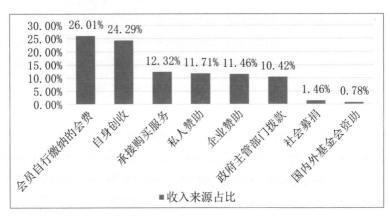

图 36　各级围棋协会收入来源情况

②支出去向。

支出情况可以看出协会的工作侧重及活动开展情况。从整体上看，四种支出费用的得分差距不大，各级协会在各项支出上的分配相对平均。如表 21 所示，得分最高的为活动费用，说明目前各

级围棋协会普遍开展着类型多样的体育活动，并未处于业务僵化状态；排在第二位的是员工工资、补贴等的人工费用，与活动支出的得分差距不大，各协会在这两项上的支出基本持平；排在第三位的是办公费用，排在最末位的是水、电、房租、煤气等的物业费用。

表 21　各级围棋协会支出情况

支出费用	得分	综合得分占比（%）	排序
活动费用	3.98	33.14	1
人工费用	3.6	30.04	2
办公费用	2.49	20.74	3
物业费用	1.86	15.5	4

（四）小结

① 改革开放以来，围棋项目在广东省内发展势头迅猛，此次调研的协会成立时间段集中在 2011—2020 年，可以看出近十年来，各地级市的围棋项目发展不断走向组织化、规范化，围棋协会快速发展。

② 本次调研发现，部分协会缺乏规范性管理，有 16.28% 的协会法定代表兼任其他社会团体的职务，同时还有 20.92% 的协会未配备专职人员。此外，调研的各级协会对于市场推广、审计监察等部门设置不足，这与《中国围棋协会章程》规定的"开展围棋市场开发、科技研发、数据管理、资金筹措和产业发展的各项事务"不相匹配。从各级协会的会员情况，也能看出协会发展的不均衡，市级协会会员数量情况较好，因其所属区域范围较大、围棋人口较多

等客观因素使得协会并不存在会员数量不够的问题。而一些区县级协会由于地区偏远、所属地区围棋机构少、围棋项目不普及等原因影响了地区围棋项目发展水平，所以协会会员数量情况较差。

③ 各级协会业务活动开展排名前三的是围棋赛事、社会公益活动和相关培训，这充分体现了协会的职能。其次，各级协会总体举办市级竞赛活动较多，为提升协会运作能力和服务能力，未来各级协会要主动发挥社会联动力量，举办更多围棋竞赛活动。同时，调研结果反映各级协会之间的"贫富差距"较大，未来各级协会应进一步激发内在活力，提升内部治理和市场化运作能力。

五、广东省围棋培训机构调研情况

围棋培训机构调研主要从机构基本情况、教学情况、运营情况三个维度进行了分析。

（一）围棋培训机构基本情况

1. 注册资金

注册资金在一定程度上说明企业经营规模大小。如表 22 所示，此次调研的培训机构，注册资金 10 万元及以下占总体的 64%；11 万 ~49 万元占总体的 13%；50 万 ~100 万元占总体的 20%；100 万元以上的仅占 3%，可见在广东省开设围棋培训机构门槛相对不高，经营者所能承受的经济压力，也相对处于此金额区间。随着围棋培训和同类型棋类培训的不断增多，市场竞争加大，消费者的可选择性增多，围棋培训机构经营者在后期有增加注册资金的可能性和必要性。

表 22　围棋培训机构注册资金情况

注册资金	10万元及以下	11万~49万元	50万~100万元	100万元以上	合计
机构数量（个）	47	10	15	2	74
所占比例（%）	64	13	20	3	100

2.办学年限

如表 23 所示，此次调研的培训机构中，办学年限在 2~5 年的比例为 43%，接近调查总数的一半；1 年及以下的比例为 11%，6~10 年和 11 年及以上的比例分别为 24%、22%。从数据上看广东省围棋培训机构大多数开展已有一段时间，经过多年的积累和发展已经具备一定规模和市场影响力。

表 23　围棋培训机构办学年限情况

办学年限	1年及以下	2~5年	6~10年	11年及以上	合计
机构数量（个）	8	25	18	16	74
所占比例（%）	11	43	24	22	100

3.经营范围

通过图 37 可以看出，此次调研的培训机构中围棋单类培训机构数量最多，共 49 个，占总体的 66%；综合棋类培训机构有 18 个，占总体的 24%；围棋与文化艺术教育培训机构有 6 个，占总体的 8%；还有其他范畴的国学教育机构 1 个，占总体的 2%。

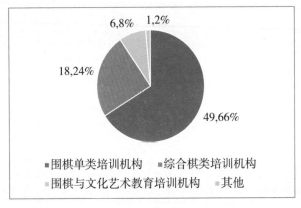

图 37　围棋培训机构经营范围情况

4. 从业人员

此次调研的 74 家围棋培训机构（表 24），共有员工 1 152 人，其中专职教师 707 人，超过了员工总数的一半，占比 61%。其中，有 44 家围棋培训机构的专职教师占比高于 61%；管理人员和普通员工分别为 182 人、165 人，占围棋培训机构从业人员总数的 16%、14%；兼职教师人数最少，为 98 人，占围棋培训机构从业人员总数的 9%。

表 24　围棋培训机构从业人员情况

机构名称	专职教师（人）	管理人员（人）	普通员工（人）	兼职教师（人）	员工总数（人）	专职教师占从业人员百分比（%）
珠三角 1	3	1	1	0	5	60

续表

机构名称	专职教师（人）	管理人员（人）	普通员工（人）	兼职教师（人）	员工总数（人）	专职教师占从业人员百分比（%）
珠三角 2	8	1	0	0	9	89
珠三角 3	8	1	1	0	10	80
珠三角 4	8	2	1	0	11	73
珠三角 5	1	1	3	0	5	20
珠三角 6	4	1	0	0	5	80
珠三角 7	8	1	1	0	10	80
珠三角 8	1	1	6	0	8	12.50
珠三角 9	3	1	0	0	4	75
珠三角 10	3	1	0	0	4	75
珠三角 11	3	1	1	0	5	60
珠三角 12	3	0	0	0	3	100
珠三角 13	12	1	2	5	20	60
珠三角 14	3	1	1	2	7	43
珠三角 15	2	0	0	0	2	100
珠三角 16	4	0	0	0	4	100
珠三角 17	3	3	7	0	13	23
珠三角 18	27	3	10	0	40	68
珠三角 19	20	2	2	4	30	67
珠三角 20	17	1	0	0	18	94
珠三角 21	6	3	3	0	12	50
珠三角 22	0	1	0	3	4	0

机构名称	专职教师（人）	管理人员（人）	普通员工（人）	兼职教师（人）	员工总数（人）	专职教师占从业人员百分比（%）
珠三角 23	1	1	0	0	2	50
珠三角 24	6	1	0	0	7	86
珠三角 25	10	1	0	0	11	91
珠三角 26	1	0	0	0	1	100
珠三角 27	70	10	20	0	100	70
珠三角 28	2	0	0	0	2	100
珠三角 29	1	0	0	0	1	100
珠三角 30	2	0	1	0	3	67
珠三角 31	1	0	0	0	1	100
珠三角 32	2	0	1	0	3	67
珠三角 33	0	0	0	1	1	0
珠三角 34	4	3	2	9	18	22
珠三角 35	17	2	2	0	21	81
珠三角 36	15	7	3	3	28	54
珠三角 37	22	5	5	10	42	52
珠三角 38	20	8	15	7	50	40
珠三角 39	8	2	0	0	10	80
珠三角 40	11	5	0	0	16	69
珠三角 41	8	2	2	0	12	67
珠三角 42	30	10	5	5	50	60
珠三角 43	0	2	0	8	10	0

机构名称	专职教师（人）	管理人员（人）	普通员工（人）	兼职教师（人）	员工总数（人）	专职教师占从业人员百分比（％）
珠三角 44	5	1	1	0	7	71
珠三角 45	2	1	0	0	3	67
珠三角 46	78	19	2	3	102	76
珠三角 47	6	1	0	0	7	86
珠三角 48	10	2	0	0	12	83
珠二角 49	6	2	0	0	8	75
珠三角 50	0	2	4	0	6	0
珠三角 51	2	0	0	0	2	100
珠三角 52	7	1	0	0	8	88
珠三角 53	7	1	0	0	8	88
珠三角 54	4	1	1	4	10	40
珠三角 55	4	1	2	10	17	24
珠三角 56	5	2	2	5	14	36
珠三角 57	2	2	2	10	16	13
珠三角 58	2	1	1	1	5	40
珠三角 59	0	1	0	0	1	0
珠三角 60	0	1	0	0	1	0
珠三角 61	0	2	0	0	2	0
珠三角 62	6	0	0	1	7	86
粤东 1	80	20	20	0	120	67
粤北 1	2	1	0	0	3	67

续表

机构 名称	专职 教师 （人）	管理 人员 （人）	普通 员工 （人）	兼职 教师 （人）	员工 总数 （人）	专职 教师占 从业人 员百分 比（%）
粤北 2	2	0	0	0	2	100
粤北 3	2	1	0	0	3	67
粤北 4	2	1	0	0	3	67
粤北 5	6	3	0	1	10	60
粤北 6	4	4	2	4	14	29
粤北 7	12	2	1	0	15	80
粤北 8	4	1	1	0	6	67
粤北 9	3	1	1	2	7	43
粤西 1	24	9	17	0	50	48
粤西 2	42	12	11	0	65	65

5. 师资情况

（1）教师的年龄和学历结构

调查结果显示，师资队伍平均年龄为 33 岁。此次调研的 74 家围棋培训机构教师团队中（图 38），教师大专及本科学历所占比例为 66%，占比最多；培训机构教师大专以下学历所占比例为 17%，本科以上学历占比 17%。可见，围棋培训机构中教师团队学历较为理想，大部分接受过大学教育，有一定的文化涵养，基本符合培训市场的需求。

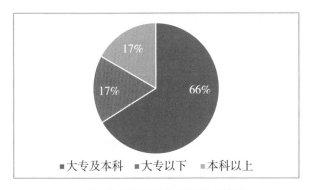

图 38　围棋培训机构教师学历情况

（2）教师的围棋水平

在教师围棋水平方面，此次调研的 74 家围棋培训机构中（图 39），多数围棋教师属于业余棋手，占比 98%，职业棋手仅占 2%。这一结果反映出大部分教师不具备职业水平，但这并不能作为衡量教师教学水平的标准，只能视为展示教师棋力水平的一方面。

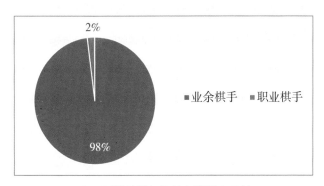

图 39　围棋培训机构教师围棋水平情况

（3）教师的专兼职情况

围棋培训机构中的专兼职情况从一定程度上可以看出围棋教师

在培训机构中的稳定性，专职教师的稳定性普遍要高于兼职教师，机构中教师的稳定性可以直接影响到学员的学习状态和消费情况。根据表 25 所示，此次调研的 74 家围棋培训机构中围棋教师专职人数为 707 人，所占比例为 88%，仅有 98 人为兼职，所占比例 12%，说明培训机构中教师较为稳定。

表 25　围棋培训机构教师的专兼职情况

专兼职情况	教师数量（人）	所占比例（%）
专职	707	88
兼职	98	12

（4）教师的执教资格

随着围棋培训市场的不断壮大，越来越多的人选择从事围棋教学工作，由于围棋教师教学过程大多针对幼儿和青少年，所以围棋教师的个人修养、教学水平、专业能力显得极为重要。

根据图 40 所示，此次调研的 74 家围棋培训机构中目前拥有围棋教师资格证的教师有 567 人，所占比例 70%；无围棋教师资格证的有 238 人，所占比例为 30%。围棋教师持证上岗是开

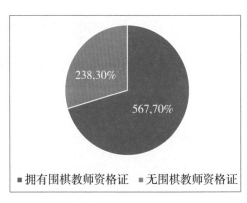

图 40　围棋培训机构教师持证情况

展围棋教学活动的基本要求，围棋培训机构在招聘用人方面，应重视在岗教师的培训，保证教师持证上岗。

（二）围棋培训机构教学情况

1. 学员情况

（1）学员数量

表 26、图 41 显示，此次调研的 74 家围棋培训机构共有学员58 352 人，其中兴趣班 19 072 人，占比 33%；启蒙班 17 868 人，占比 30%；中级班 12 876 人，占比 22%；高级班 8 536 人，占比15%。可以看出随着围棋班的难度加深，学员的数量呈递减趋势。一方面，围棋班难度越深，对师资水平的要求也越高，而培训机构达到职业水平的围棋教师很少；另一方面，围棋班升班的同时，学生的年龄增长，面对的课业压力增大，会缺少额外的时间和精力参与课外培训班。

表 26　围棋培训机构学员情况

机构 名称	围棋 兴趣班（人）	围棋 启蒙班（人）	围棋 中级班（人）	围棋 高级班（人）	总计 （人）
珠三角 1	80	85	85	0	250
珠三角 2	200	120	50	30	400
珠三角 3	80	100	80	60	320
珠三角 4	250	200	200	150	800
珠三角 5	150	100	40	20	310

续表

机构 名称	围棋 兴趣班（人）	围棋 启蒙班（人）	围棋 中级班（人）	围棋 高级班（人）	总计 （人）
珠三角 6	200	160	120	120	600
珠三角 7	400	300	250	150	1 100
珠三角 8	400	140	100	80	720
珠三角 9	10	20	20	10	60
珠三角 10	150	120	80	50	400
珠三角 11	120	100	40	20	280
珠三角 12	0	100	50	50	200
珠三角 13	200	100	100	100	500
珠三角 14	50	150	50	50	300
珠三角 15	14	26	28	12	80
珠三角 16	5	10	30	25	70
珠三角 17	50	100	100	50	300
珠三角 18	400	800	400	200	1 800
珠三角 19	100	300	300	100	800
珠三角 20	200	300	300	200	1000
珠三角 21	0	35	40	30	105
珠三角 22	100	50	30	20	200
珠三角 23	20	15	10	5	50
珠三角 24	30	30	50	90	200
珠三角 25	0	100	200	200	500
珠三角 26	15	15	15	15	60

续表

机构 名称	围棋 兴趣班(人)	围棋 启蒙班(人)	围棋 中级班(人)	围棋 高级班(人)	总计 (人)
珠三角 27	1 000	1 000	1 000	1 000	4 000
珠三角 28	0	40	20	20	80
珠三角 29	40	23	0	0	63
珠三角 30	30	0	20	0	50
珠三角 31	0	20	20	10	50
珠三角 32	70	0	0	0	70
珠三角 33	40	0	0	0	40
珠三角 34	1 500	1 500	1 500	1 500	6 000
珠三角 35	2 833	1 638	1 129	752	6 352
珠三角 36	0	200	180	80	460
珠三角 37	1 100	550	400	250	2 300
珠三角 38	3 000	1 000	500	500	5 000
珠三角 39	200	100	150	100	550
珠三角 40	0	400	300	200	900
珠三角 41	100	180	80	40	400
珠三角 42	1 000	800	500	300	2 600
珠三角 43	50	60	70	20	200
珠三角 44	20	40	60	30	150
珠三角 45	20	40	20	0	80
珠三角 46	0	2 000	1 000	300	3 300
珠三角 47	50	50	80	20	200

续表

机构 名称	围棋 兴趣班(人)	围棋 启蒙班(人)	围棋 中级班(人)	围棋 高级班(人)	总计 (人)
珠三角 48	200	100	200	100	600
珠三角 49	100	100	50	50	300
珠三角 50	0	100	80	80	260
珠三角 51	0	10	10	0	20
珠三角 52	50	40	40	20	150
珠三角 53	50	100	150	50	350
珠三角 54	700	200	100	50	1 050
珠三角 55	300	200	100	0	600
珠三角 56	300	200	150	50	700
珠三角 57	200	150	100	50	500
珠三角 58	25	25	25	25	100
珠三角 59	10	0	0	0	10
珠三角 60	25	25	25	25	100
珠三角 61	25	25	25	25	100
珠三角 62	300	500	100	20	920
粤东 1	1 500	1 000	1 000	500	4 000
粤北 1	0	40	40	20	100
粤北 2	0	20	120	60	200
粤北 3	0	50	40	10	100
粤北 4	0	50	40	10	100
粤北 5	50	50	50	50	200

续表

机构 名称	围棋 兴趣班（人）	围棋 启蒙班（人）	围棋 中级班（人）	围棋 高级班（人）	总计 （人）
粤北 6	10	6	4	6	26
粤北 7	100	120	100	80	400
粤东 1	1 500	1 000	1 000	500	4 000
粤北 1	0	40	40	20	100
粤北 2	0	20	120	60	200
粤北 3	0	50	40	10	100
粤北 4	0	50	40	10	100
粤北 5	50	50	50	50	200
粤北 6	10	6	4	6	26
粤北 7	100	120	100	80	400
粤北 8	500	400	100	100	1 100
粤北 9	0	10	20	16	46
粤西 1	0	800	300	100	1 200
粤西 2	350	320	110	90	870

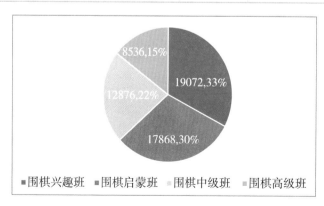

图 41　围棋培训机构学员情况

（2）学员年龄分布

调研结果（表 27）显示，围棋培训机构的培养对象主要以小学生群体为主，占比 73%，其次是幼儿园阶段学员，占比 27%。说明广东省围棋培训市场的主力军仍然以幼儿园和小学阶段学员为主，且培训对象的可持续性参与有待进一步提升，打破"升学"对围棋培训的制约尤为关键。

表 27　围棋培训机构学员年龄分布情况

年龄段	学员人数（人）	所占比例（%）
幼儿园	20	27
小学	54	73
初中	0	0
高中	0	0

（3）学员参训目的

根据图 42 可以看出，此次调研的 74 家围棋培训机构中，67 所培训机构中希望提升综合素质的学生最多，综合比例达 40.9%；其次有 66 所培训机构选择了希望获得一定围棋级位学员选项，综合比例达 28.5%。由表 29 可以看出，学员参加围棋培训的目的主要是提升个人综合素质和获得一定级位，说明围棋的教育功能发挥了独特的作用，现在的家长已经充分意识到围棋学习所带来的益处。

此外，选择升学和成为职业棋手的综合比例分别为 6.10% 和 2.95%，这两个选项带有一定的目的性，和近些年围棋项目快速发展以及相关政策的给予是分不开的。

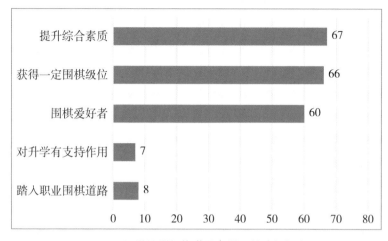

图 42　围棋培训机构学员参训目的选择频次

（4）学员考级情况

结果（表28）显示，此次调研的74家机构中，通过业余级位的学员有43 315人，占比84%；业余段位学员8 443人，占比16%；职业段位学员10人，占比不足1%。学员考级通过人数随着段位级别的上升逐渐减少。市场反映的情况是，好苗子基本在幼儿园期间就会被挖掘出来，可惜的是职业道路乏人问津，这也侧面反映了一些传统教育机构围棋教师水平较低，仅为业余水平，只能够带学生入门。

表 28　围棋培训机构学员参训目的情况

考取级位、段位	学员数量（人）	所占比例（%）
业余级位	43 315	84
业余段位	8 443	15
职业段位	10	1

2. 开设项目

结果（表29）显示，此次调研的74家机构中，拥有中国象棋培训业务的机构比例为14.49%；拥有国际象棋培训业务的机构比例为7.82%；拥有书法培训业务的机构比例为6.03%；拥有绘画培训业务的机构比例为3.21%；拥有乐器培训业务的机构比例为1.03%。

总体来看，围棋培训机构无疑以围棋培训项目为主，也有一些机构以综合棋类培训的性质开设了中国象棋和国际象棋培训业务；围绕提高人文素养的目标，一些机构实施多元化经营，提供了棋类、书法、绘画、乐器、国学等项目的培训服务。

表 29　围棋培训机构开设项目情况

项目名称	平均综合得分	比例（%）	排序
围棋培训	7	66.41	1
中国象棋培训	1.53	14.49	2
国际象棋培训	0.82	7.82	3
书法培训	0.64	6.03	4
绘画培训	0.34	3.21	5
乐器培训	0.11	1.03	6
其他	0.11	1.03	6

3. 教材建设

如图43所示，此次调研的74家机构中，有35家使用自己设计的教材，占比47%；有39家使用业内主流教材，占比53%。使用自

已设计教材的机构数与沿袭业内主流教材的机构数基本持平，几乎半数的机构为了进行差异化教学，提高机构竞争力而进行了教材创新。

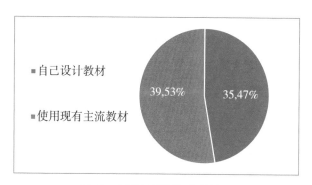

■自己设计教材

■使用现有主流教材

39.53%　35.47%

图 43　围棋培训机构教材情况

4. 线上课程开发

如图 44 所示，此次调研的 74 家机构中，25 家自主开发了线上课程系统，占比 34%；49 家未自主开发线上课程系统，占比 66%。

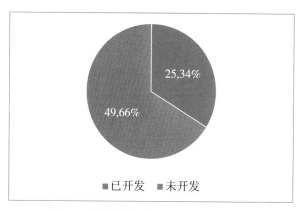

25.34%

49.66%

■已开发　■未开发

图 44　围棋培训机构线上课程开发情况

（三）围棋培训机构运营情况

1. 平均课时费

根据表 30，此次调研的 74 家机构平均课时费为 71.89 元 / 小时。其中，珠三角地区的机构共 62 家，平均课时费为 76.45 元 / 小时，超过了广东省平均课时费；粤东地区机构 1 家，平均课时费 40 元 / 小时；粤西地区机构 2 家，平均课时费 72.5 元 / 小时，但粤西地区 2 家围棋培训机构课时费相差较大，分别为 45 元 / 小时和 100 元 / 小时；粤北地区机构 9 家，平均课时费 43.89 元 / 小时。粤东、粤北地区的平均课时费远低于广东省平均课时费，与珠三角地区平均课时费更是差距巨大。

2022 年 4 月，教育部监管司委托国家发展改革委价格监测中心，在北京、上海、沈阳、南京、郑州、武汉、广州、深圳、成都、西安十个特大城市开展非学科类培训服务市场价格监测。其中，围棋培训平均课时费为 80 元 / 小时。广东珠三角地区围棋培训机构课时费平均价格基本与上述特大城市持平，但广东省的总体平均价格与之还有一定的差距，粤东、粤北地区则差距更大。

表 30　各地区围棋培训机构数量及平均课时费情况

地区	机构数量（个）	平均课时费（元 / 小时）
珠三角	62	76.45
粤东	1	40
粤西	2	72.5

地区	机构数量（个）	平均课时费（元/小时）
粤北	9	43.89
广东省	74	71.89

2. 经营状况

（1）营收情况

根据表 31，此次调研的 74 家机构中，经营状况略有盈利的占比 55%，所占比例最多；收支平衡的占比为 31%；还有 10% 的机构处于亏损状况。综上所述，从数据来看多数机构收支基本平衡，机构营业收入还有较大的提升空间。

表 31 围棋培训机构营收情况

营收情况	机构数量（个）	所占比例（%）
严重亏损	4	6
亏损	3	4
收支平衡	23	31
略有盈余	41	55
盈余	3	4

（2）机构面临的问题

根据表 32，此次调研的 74 家机构中，53 所机构认为场地租金贵是其面临的主要压力，比例达 28.74%。其次有 41 所机构认为师资费用高是面临的最大压力，比例达 19.83%。选择生源稀缺、学

费较低和师源稀缺机构分别为 34 所、35 所和 23 所，比例分别达到 15.90%、14.56% 和 11.39%。在本次调研中，选择同行业竞争大的机构比例最低，为 9.58%。

表 32　围棋培训机构面临问题状况

机构面临压力	平均综合得分	比例 (%)	排序
办学场地租金贵	4.05	28.74	1
师资费用大	2.8	19.83	2
生源稀缺	2.24	15.90	3
学费较低	2.05	14.56	4
师资稀缺	1.61	11.39	5
同行业竞争大	1.35	9.58	6

3. 从业人员工资

根据图 45，此次调研的 74 家机构现有从业人员共 1 152 人，其中薪资在 3 000 元以下的有 101 人，占比 9%；薪资在 3 001~6 000 元的有 503 人，占比 44%，几乎占现有从业人员的一半；薪资在 6 001~9 000 元的有 269 人，占比 23%；薪资在 9 001~12 000 元的有 185 人，占比 16%；薪资在 12 000 元以上的有 94 人，占比最低，为 8%。

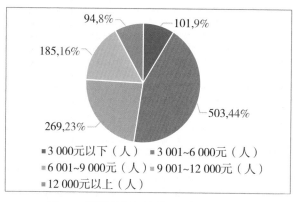

图 45　围棋培训机构从业人员薪资情况

此外，根据图 46，珠三角地区调研的 62 家机构现有从业人员 853 人，其中薪资在 3 000 元以下的有 45 人，仅占比 5%；薪资在 3 001~6 000 元 的

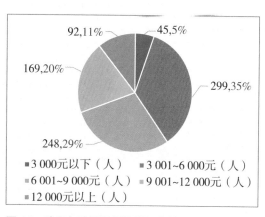

图 46　珠三角地区围棋培训机构从业人员薪资情况

有 299 人，占比 35%；薪资在 6 001~9 000 元的有 248 人，占比 29%；薪资在 9 001~12 000 元的有 169 人，占比 20%；薪资在 12 000 元以上的有 92 人，占比 11%。珠三角地区围棋培训机构薪资在 6 000 元以上的从业人员比例均高于广东省平均水平，这也侧面反映了珠三角地区较高的人均薪资。

图 47 显示，粤东、粤西、粤北地区调查的 12 家围棋培训机构

现有从业人员 299 人，其中薪资在 3 000 元以下的有 56 人，占比 19%；薪资在 3 001~6 000 元的有 204 人，占比 68%；薪资在 6 001~9 000 元的有 21 人，占比 7%；薪资在 9 001~12 000 元的有 16 人，占比 5%；薪资在 12 000 元以上的有 2 人，占比 1%。大部分粤东、粤西、粤北围棋培训机构从业人员薪资都在 3 001~6 000 元之内，薪资超过 6 000 元的从业人员比例与广东省平均水平及珠三角地区都还有较大差距。

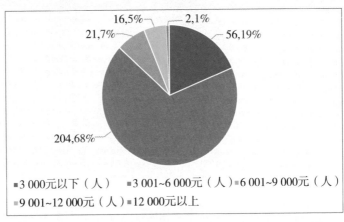

图 47　粤东、粤西、粤北地区围棋培训机构从业人员薪资情况

4. 招生宣传方式

排序题的选项平均综合得分是根据所有填写者对选项的排序情况计算得出的，它反映了选项的综合排名情况，得分越高表示综合排序越靠前。

调查结果（表 33）显示，此次调研的机构基本都采用借助学员及学员家长推荐这一营销方式。其次，有 54 所围棋培训机构选

择派发传单。此外，通过网络进行宣传的培训机构也占一定比例，数量为 42 所。机构最少选择的营销方式是户外广告、各类媒体广告，共有 20 所。另外，选择其他营销方式的 5 家机构值得关注，他们多通过在"围棋进校园"的活动中积极参与，进入幼儿园、小学进行宣传，捐赠围棋棋盘、棋子、书籍等。

表 33 围棋培训机构招生宣传方式

招生宣传方式	平均综合得分	综合得分比例（%）	排序
学员及学员家长介绍	5.43	40.89	1
派发传单	3.8	28.61	2
网络	2.57	19.35	3
户外广告	0.81	6.10	4
各类媒体广告	0.39	2.94	5
其他	0.28	2.11	6

5. 承办赛事情况

（1）政府购买赛事情况

根据图 48，此次调研的 74 家机构中，有 24 家承接过政府购买围棋赛事类项目，占比 32%；有 50 家没承接过政府购买围棋赛事类项目，占比 68%，可以看出大部分围棋培训机构没承接过政府购买围棋赛事类项目。

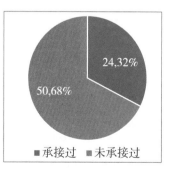

图 48 政府购买赛事情况

（2）各项赛事举办或承办情况

根据表 34 和图 49，此次调研的 74 家机构中，共举办了各级别围棋赛事 485 场，其中内部比赛 299 场，占比 62%；区级比赛 97 场，占比 20%；市级比赛 65 场，占比 13%；省级比赛 22 场，占比 5%；全国比赛 2 场，占比不足 1%。

表 34　围棋培训机构赛事举办或承办情况

比赛规模	比赛数量（场）
内部	299
区级	97
市级	65
省级	22
全国	2

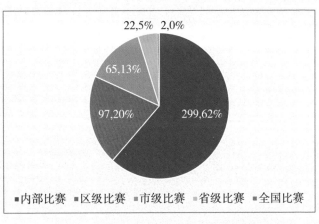

图 49　围棋培训机构赛事举办或承办情况

6. 政策影响

（1）双减政策后业务拟调整情况

根据表 35 和图 50，此次调研的 74 家机构中，72% 的机构选择维持现状，并没有因为双减政策的落地扩大机构规模。20% 的机构选择在双减后扩大规模，7% 的机构选择缩小规模。

表 35 围棋培训机构双减政策后发展情况

发展打算	机构数量（个）	所占比例（%）
维持现状	53	72
扩大规模	15	20
缩小规模	5	7
准备转行	0	0
其他	1	1

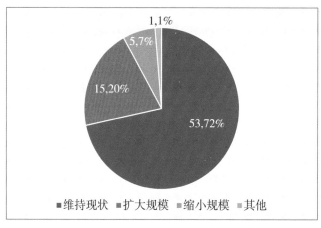

图 50 围棋培训机构双减政策后发展情况

（2）支持需求

根据图 51 和 52，此次调研的 74 家机构中，有 58 家表示需要广东省围棋协会提供高端教学培训资源，占总体的 78%；有 23 家认为需要提供业余 3 段的教学培训资源，占比 40%；有 2 家认为需要提供业余 4 段的教学培训资源，占比 3%；有 14 家认为需要提供业余 5 段的教学培训资源，占比 24%；有 19 家认为需要提供业余 6 段及以上的教学培训资源，占比 33%。

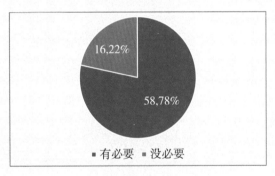

图 51　机构是否需要高端教学培训资源

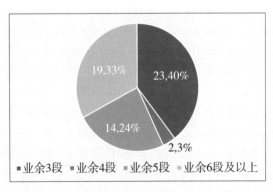

图 52　机构需要哪个段位的高端教学培训资源

（四）小结

① 根据调研结果，64% 围棋培训机构的注册资金集中在 10 万元及以下，可以看出大部分的围棋培训机构规模不大。同时各机构大多是围棋单类培训机构，其余还有综合棋类、综合文化的培训机构。各机构专职教师占比较高，说明教师的稳定性较高。此外，各机构教师团队的学历背景大体上较为优良，接受过高等教育，有较高的文化涵养，但仍有一部分围棋教师未能持证上岗，存在教学水平的不足，不利于围棋培训机构教学水平的整体提高。

② 根据调研机构的教学情况可以看出，学员主要以幼儿园和小学阶段为主，同时随着围棋班难度的加深，学员数量呈现递减趋势，未来机构想要减少高级班生源流失的问题，可以从学员的参训目的来考量。调查结果显示，学员主要的参训目的是提升综合素质和获得围棋段级位，围绕提升综合素质，部分机构开展了综合培训业务，较好地满足了学员和家长需求。此外，部分机构积极创新，自己设计了教材，开发了线上课程系统，这些都有利于机构进行差异化教学，提高竞争力。

③ 根据结果可以看出，各围棋培训机构的运营情况存在着一定的差异。在平均课时费上，广东省总体（71.89 元 / 小时）与国内大城市平均水平（80 元 / 小时）还有一定差距。未来可在提升培训服务的同时，对平均课时费进行一定的上调。此外，从数据来看，多数机构处于收支基本平衡，一定程度上影响经营者经营目标的实现。在招生宣传方式上，机构主要采用学员及学员家长推荐这一营销方式，通过学员及家长的教学成果、赛事成绩反馈等，进行

机构招生宣传。然而当今互联网、新媒体技术等的迅速发展,数字化、信息化等渠道的建设,能更贴合围棋培训机构的时代发展要求。

六、问题与建议

(一) 广东省围棋行业现存问题

1.围棋推广力度有待提升

围棋运动的推广普及是广东围棋高质量发展的保障和前提。调研结果显示,广东围棋普及推广在以下方面有待进一步提升:一是高水平围棋赛事体系有待进一步丰富,特别是永久落户广东的高水平围棋赛事;二是围棋设施普及有待进一步加强,各级围棋协会组织应积极开拓体育场馆、公园、街道活动中心等城市空间,加快围棋设施建设;三是围棋进校园推广有待进一步深化,围棋进校园的整体覆盖率仍然相对不高,围棋师资水平有待提高,围棋活动、校际交流等有待加强。特别是"双减"政策颁布后,围棋进校园的机遇与挑战并存,需要各级围棋协会加强与教育部门联系,为围棋进校园搭建更广阔的平台。

2.围棋发展区域不平衡

均衡发展,方能高质量发展;协调发展,才能可持续发展,促进围棋区域均衡、协调发展是广东围棋高质量发展的现实需要。调研结果显示,广东围棋发展区域不平衡主要表现在以下三个方面:一是围棋社会组织发展不平衡,围棋社会组织在珠三角地区发展迅

速，基本实现了市、区围棋协会全覆盖，而粤东、粤西、粤北围棋社会组织发展相对滞后，对区（县）级围棋协会的建设有待进一步加强；二是围棋培训市场不均衡，粤东、粤西、粤北与珠区三角地区的差距较显著。数据显示，珠三角地区的围棋培训课时费均为76.45元/小时，粤东地区、粤北地区围棋培训机构平均课时费为40~45元/小时；三是围棋人才区域不平衡，围棋教师、裁判员等人才主要集中在珠三角地区，其他区域有待进一步培育。

3. 培训机构服务水平参差不齐

围棋培训机构是普及围棋项目、培育围棋人口、发展围棋产业的重要主体，也是广东围棋高质量发展的重要支撑。调研情况显示，广东围棋培训机构存在整体服务水平、教师教学能力良莠不齐等问题，是制约广东围棋高质量发展的重要因素。特别是"作坊"式的围棋机构，其围棋培训的产品体系、课程体系、营销体系都不健全，一定程度上影响了围棋培训行业整体服务水平。

4. 行业管理有待进一步规范

科学完善的规章制度是协会高效运行的基础保障，公正透明的监管机制是协会良好运行的重要手段，合法有效的内部管理是协会健康运行的必要条件。调研显示，广东围棋行业管理存在以下问题，一是围棋协会组织管理不规范，部分市级、区级围棋协会存在"一套人马，两块牌子"的问题，围棋协会行业引领作用未能充分发挥，甚至个别围棋协会成为个别培训机构扩大生源的工具；二是围棋行业自律制度缺乏，对围棋行业培训机构、从业人员、协会运

行、师资行为的自律性规范缺乏，有待进一步加强；三是围棋行业监管不到位，缺乏对围棋培训市场相关主体的监督、评价，围棋市场健康发展有待提升。

5. 办赛水平需进一步提升

围棋赛事活动是围棋领域贯彻全民健身方针的重要途径，是开展全民围棋的重要平台。在调研过程中发现，广东围棋赛事活动有较大的社会需求，但部分办赛单位仍然存在未按办赛要求进行办赛的现象，应统筹安排赛事，明确办赛责任，规范内部管理，加强赛前、赛中和赛后全链条安全监管，消除安全隐患；对增强办赛透明度、提高办赛公信力，承担赛事安全和赛风赛纪主体责任等的办赛要求落实不够。因此，维护公平公正竞赛秩序，提升办赛水平、能力，仍然是今后各级围棋协会及办赛单位共同努力的方向。

6. 重培训轻文化传承

围棋是中华优秀传统文化的一种特殊文化形态，围棋文化有着完整的体系结构和丰富的精神内涵。围棋的本质是一种智力竞技游戏，蕴含着中华优秀传统文化特定的思想和文化内涵，具有竞技和文化的双重属性，是竞技性与文化性的统一体、综合体。

围棋培训得益于"双减"政策的不断深化。在弈棋人数呈上升趋势的大背景下，由于受体制机制，市场竞争、办学水平等的影响，围棋培训工作依然存在不少问题。部分围棋机构对围棋教育培训的制度化、系统化、规范化的协同顶层设计机制存在缺失；有些机构以"应试教育"为导向，曲解围棋的教育价值，使围棋培训步

入认识误区；围棋教材不统一，教学大纲、课程方案陈旧，围棋教学的随意性导致"重术轻学"，缺少围棋传统文化教育，违背了学习围棋的初衷，且难以领悟文化传承的精髓。因此，要强化围棋传统文化教育，充分彰显围棋的科学性、艺术性和竞技性，有效促进青少年学生智力开发、意志培养、文化素养、美德塑造和人际交往的全面发展。

（二）广东省围棋行业发展建议

根据调研情况和梳理的问题，对广东省围棋行业的未来发展提出以下建议。

1. 强化围棋项目普及推广

一是发挥围棋赛事的引领作用，为广东围棋普及汇集更多资源。持续办好广东省青少年围棋锦标赛、广东省围棋团体联赛、广东省围棋全段争霸赛、广东"粤弈越精彩"网络围棋团体赛、各地市业余围棋段级位赛等赛事活动，不断提升办赛水平。争取中国围棋协会支持，力争打造一项永久落户广东的品牌围棋赛事。主动对接粤港澳大湾区国家战略，积极创办粤港澳大湾区围棋城市联赛和世界一流湾区围棋挑战赛。鼓励全省各部门、各系统及社会力量自主打造可持续发展的围棋品牌赛事。

加强省内赛事联动，将群众性赛事打造成"粤弈越精彩"系列赛，将城市围棋联盟联赛打造成"城围联，弈起来"系列赛。

二是强化围棋典型示范带动作用。创办"南粤围棋之星"评选活动，表彰一批围棋推广达人、围棋推广机构和围棋推广城市。积

极推动围棋知名选手、高水平围棋教练员进学校、进社区、进单位、进乡村、进企业，推广和普及围棋知识和技能。鼓励有条件的街道党群活动中心、社区服务中心、公园增设围棋设施。支持机关、企事业单位建设围棋活动室。

三是强化围棋校园推广。大力普及围棋教育，鼓励有条件的大、中、小学和幼儿园开设围棋课。落实《广东省体育类校外培训机构设置标准》，引导围棋专业机构与大中小学校交流合作，推动将围棋课堂教学与课外活动有效衔接。推进"551工程"，至2025年在全省创建500所围棋传统特色学校和幼儿园，为全省5 000名教师提供围棋培训，组织开展100场校园公益围棋活动。

2. 加强围棋青少年人才培养

党的二十大报告明确提出要加强青少年体育工作。青少年是围棋竞技和围棋普及全面发展的基础，也是围棋消费的潜在力量，是广东省围棋可持续发展的重要保障。广东省围棋发展要全面加强青少年人才培养，统筹社会资源，构建体育系统、教育系统、社会系统、职业系统"四系一体"的围棋后备人才培养新格局。

一是联合社会力量，积极创建广东省青少年围棋学院，探索创办乡村少年棋院。开展广东省围棋后备人才训练基地认定计划，支持学校、社会机构参与围棋后备人才培养。鼓励围棋后备人才训练基地组建高水平围棋代表队，广东省围棋协会在训练、教学、师资等方面给予资源扶持。争取中国围棋协会支持，共同建设粤港澳大湾区青少年围棋训练中心。

二是争取教育部门支持，构建"省、市、区"三级联动的青少

年围棋赛事体系。持续办好广东省青少年围棋段级位系列赛和广东省围棋锦标赛，联合体育、教育行政部门，共同创办广东省青少年围棋公开赛，依托学校和社会力量，积极开展青少年夏（冬）令营活动。

三是挖掘围棋育人功能，制定《广东省围棋教师职业行为规范》，全面提升围棋教师综合素养。深化与市、区教育行政部门的协调合作，完善围棋后备人才文化学习的保障制度，形成高水平围棋后备人才训练竞赛与文化学习的良性互动机制。建立围棋后备人才数据库，探索搭建"幼小中高大"后备人才培养直通车路径。

3. 夯实围棋竞技基础

广东省是体育大省，也是围棋大省，在第14届全运会中，广东围棋夺得1金1银并创下了广东参加全运会围棋项目历史最好成绩。与国内其他城市相比，广东省仍然存在围棋竞技综合实力不高、基础不扎实的问题，应尽早谋划第15届全运会围棋竞技策略，提升广东省围棋竞技发展水平。

一是构建与广东经济社会发展水平相适应的围棋竞技发展模式，探索广东省围棋协会与广东省棋牌项目运动管理中心共建围棋高水平运动队的新机制。

二是扎实推进第15届全运会备战工作，全面加强科学训练、竞赛保障、赛风赛纪管理、综合服务保障等工作，力争第15届全运会围棋团体、个人等项目取得新突破。

三是支持各地市、高校、俱乐部、企业、社会组织等申办和建设围棋高水平运动队，形成开放、科学、可持续发展的多元化围棋

竞技发展新格局。

四是全面做好第5届全国智力运动会围棋赛、中国围棋男子甲级联赛、中国女子围棋甲级联赛、全国围棋锦标赛、全国围棋定段赛和中国围棋大会等参赛管理和队伍组建保障工作。

五是建立与职业围棋发展相适应的竞赛保障机制，支持广州、深圳引进高水平棋手，大力培育本土职业围棋选手，建设2或3支高水平职业围棋队伍。至2025年，力争在中国围棋甲级联赛中进入前三名。

4. 提升围棋产业服务水平

产业是围棋可持续发展的命脉，是围棋高质量发展的基石。当前，广东省围棋产业发展虽然粗具规模，但是在围棋产业融合、围棋产业示范、围棋数字经济方面还有较大提升空间。

一是推进围棋与教育、文化、旅游、数字经济等相关领域的融合发展，整合围棋运动资源，完善围棋产业体系、优化围棋产业布局，支持粤东、粤西、粤北地区结合当地实际发展特色围棋产业。落实《关于进一步加强围棋培训机构服务规范的意见》要求，加强围棋培训行业管理。开展围棋培训机构星级评定计划，培育一批优质围棋培训机构。

二是联合社会力量，规划成立广东省围棋发展公益基金，推动广东围棋可持续发展。鼓励社会力量投入建设围棋与培训、竞赛、研学、文化、康养等领域融合发展的体育服务综合体，创新一批特色围棋消费场景。扶持一批拥有自主品牌、创新能力和竞争实力的围棋企业申报省级、国家级体育产业示范单位和示范项目。

三是充分发挥互联网、人工智能、大数据等新技术在围棋发展领域的应用，推动围棋培训、围棋竞赛、围棋文创、围棋传播等服务数字化、智慧化升级。加快推进广东省围棋协会会员赛事管理系统、围棋人工智能系统项目建设，探索构建围棋后备人才数据管理系统，完善智慧对弈、智慧竞赛、智慧培训和智慧管理四大应用体系。

四是丰富围棋衍生产品。在我国消费升级的背景下，围棋消费作为一种文化消费和精神消费，能够激发围棋人口对其强烈的意愿和需求，但目前围棋市场的供给不能够满足消费者的需求，面对围棋人口年轻化和低龄化的趋势，围棋产品和服务的供给也应跟上"潮流"，增加围棋周边产品或创意产品，如工艺品、装饰品等，以及围绕围棋属性的赛事周边产品、名人周边产品，围绕围棋文化属性的文创产品、影视娱乐产品、信息服务产品、益智游戏产品，围绕围棋社交的平台和中介等。

5. 强化围棋治理体系建设

伴随社会的现代化发展，我国体育社会组织治理体系与治理模式也在不断进行现代化更新，多主体的协同治理成为体育社会组织现代化进程中的重要组成部分。激发各级围棋协会的活力，促进各类围棋社会组织规范健康发展、增强服务功能，是全面提升广东省围棋服务供给改革的重要举措，也是广东省围棋项目高质量发展的必要保障。

一是围绕"政府主导、协会牵头、全民参与、共建共享"的基本思路，构建"省级围棋协会引领、市级围棋协会支撑、基层围棋

协会联动"的围棋社会组织现代治理体系。

二是推动各级围棋社会组织党建引领业务发展，加强日常运作的监督和规范化建设。

三是持续深化广东省围棋协会实体化改革，把协会建设成依法设立、自主决策、自我管理、自我约束、充满活力的现代体育社会组织。

四是鼓励体育企业家、科研人员、高校学者、围棋名人加入各类围棋社会组织，提升组织专业化和科学化水平。

五是大力支持粤东、粤西、粤北地区基层围棋社会组织建设，鼓励珠三角地区围棋协会做大做强，并通过赛事、师资、培训等资源扶持，支持各地围棋社会组织开展业务。

6. 促进围棋文化交流

围棋文化博大精深，是中华优良传统文化的构成部分。围棋不仅在物质层面具有很高的文化价值，以棋手为载体，在人的精神层面，围棋历史文化也具有不可忽视的价值。让围棋深入大众的心、将围棋文化宣传与粤港澳大湾区传统文化相衔接，对广东省围棋高质量发展意义重大。

对围棋项目而言，广东省围棋发展要深入挖掘广东围棋名人的成长规律和感人经历，提炼"岭南围棋"精神品质、打造"围棋名人工作室"、组织"围棋名人讲坛"、开发"围棋名人文创"。整合围棋文物、历史典故、棋经弈理、诗词歌赋、代表棋局等展演活动，打造广东围棋嘉年华。打造各类以冠军精神为主题的荣誉奖励活动。联合各地市围棋培训机构，打造以围棋为主题的体育科普基地。

对区域发展而言，广东省围棋发展要强化区域文化交流。扩大粤港澳大湾区围棋文化影响力，鼓励和支持广东省各级围棋社会组织、培训俱乐部、围棋培训机构、围棋名人与港澳地区体育联动，进行多层次的交流活动。联合香港围棋协会、澳门围棋协会，共同搭建"粤港澳大湾区围棋高峰论坛"等交流平台。依托广东围棋协会的资源，加强与"一带一路"沿线国家及世界一流湾区的围棋文化交流、赛事共办、学术研讨等。

广东省围棋高质量发展行动计划（2023—2025 年）

围棋是人类历史上最悠久的棋类项目，是中华民族传统文化的瑰宝，蕴含着丰富的思想和文化内涵。发展围棋运动对广东省建设体育强省促进青少年全面发展、丰富群众文化生活有重要意义。为加快发展广东省围棋事业，根据《体育强国建设纲要》《全民健身计划（2021—2025年）》《广东省体育强省建设实施纲要》和《广东省全民健身实施计划（2021—2025年）》要求，结合我省实际，制定本计划。

一、总体要求

（一）指导思想

以习近平新时代中国特色社会主义思想为指导，认真贯彻党的二十大精神，坚持以人民为中心，立足新发展阶段，贯彻新发展理念，构建新发展格局，以深化围棋供给侧结构性改革为主线，以改革创新为根本动力，聚焦广东省围棋事业发展重点领域和关键环节，激发社会力量积极性，优化围棋资源布局，扩大围棋服务供给，激发围棋产业活力，推动广东省围棋事业高质量发展，不断满足人民群众日益增长的美好生活需要。

（二）主要目标

持续深化围棋协会改革创新，力争围棋竞技竞赛取得新突破，全面促进围棋项目推广普及，着力培育围棋后备人才，推动围棋产

业提档升级，加强围棋文化交流与合作，奋力开创广东围棋事业新篇章，持续推进由围棋大省向围棋强省转变。至2025年，第15届全运会竞技成绩新突破，年均举办各类围棋赛事超100项，培训围棋教师超5 000人，创建各级围棋特色学校和幼儿园超500所，围棋人口超800万人，培育一批国家体育产业示范单位和项目，推动一批围棋服务综合体建设，促进围棋服务智慧化转型升级，全省围棋综合实力位居全国前列。

二、主要任务

（一）围棋治理提升行动

围绕"政府主导、协会牵头、全民参与、共建共享"的基本思路，构建省级围棋协会引领、市级围棋协会支撑、基层围棋协会联动的围棋社会组织现代治理体系。推动各级围棋社会组织党建引领业务发展，加强日常运作的监督和规范化建设。持续深化广东省围棋协会实体化改革，把协会建设成依法设立、自主决策、自我管理、自我约束、充满活力的现代体育社会组织。

鼓励体育企业家、科研人员、高校学者、围棋名人加入各类围棋社会组织，提升组织专业化和科学化水平。大力支持粤东、粤西、粤北地区基层围棋社会组织建设，鼓励珠三角地区围棋协会做大做强。通过赛事、师资、培训等资源扶持，支持各地围棋社会组织业务开展。至2025年，力争实现市、区（县）级围棋社会组织全覆盖。

制定广东省围棋赛事活动名录库、办赛指南和参赛指引，规范

围棋行业管理。组建广东省围棋发展高端智库，充分发挥"外脑"和智库作用。每年组织一次围棋社会组织专题培训，提高围棋社会组织管理人员综合素质。

（二）围棋竞技强基行动

构建与广东经济社会发展水平相适应的围棋竞技发展模式，探索广东省围棋协会与广东省棋牌项目运动管理中心共建围棋高水平运动队的新机制。通过政府购买服务的方式，广东省围棋协会积极承接全运会备战、参赛任务。扎实推进第15届全运会备战工作，全面加强科学训练、竞赛保障、赛风赛纪管理、综合服务保障等工作，力争第15届全运会团体、个人等项目取得新突破。支持各地市、高校、俱乐部、企业、社会组织等申办和建设围棋高水平运动队，形成开放、科学、可持续发展的多元化围棋竞技发展新格局。全面做好第5届全国智力运动会围棋赛、中国围棋男子甲级联赛、中国女子围棋甲级联赛、全国围棋锦标赛、全国围棋定段赛和中国围棋大会等参赛管理和队伍组建保障工作。建立与职业围棋发展相适应的竞赛保障机制，支持广州、深圳引进高水平棋手，大力培育本土职业围棋选手，建设2或3支高水平职业围棋队伍。至2025年，力争在中国围棋甲级联赛中进入前三名。加大围棋教练员培训力度，汇聚和培养一批具有国际视野、创新思维和专业素养的教练员队伍。强化围棋裁判员培训，积极培养国家级、国际级裁判员，大力开展一、二、三级围棋裁判员培训，至2025年新增各级各类裁判员超2 500名。

（三）围棋人才育苗行动

统筹社会资源，构建体育系统、教育系统、社会系统、职业系统"四系一体"的围棋后备人才培养新格局。联合社会力量，积极创建广东省青少年围棋学院，探索创办乡村少年棋院。开展广东省围棋后备人才训练基地认定计划，支持学校、社会机构参与围棋后备人才培养。鼓励围棋后备人才训练基地组建围棋高水平代表队，广东省围棋协会在训练、教学、师资等方面给予资源扶持。争取中国围棋协会支持，共同建设粤港澳大湾区青少年围棋训练中心。

争取教育部门支持，构建"省、市、区"三级联动的青少年围棋赛事体系。持续办好广东省青少年围棋段级位系列赛和广东省围棋锦标赛，联合体育、教育行政部门，共同创办广东省青少年围棋公开赛，依托学校和社会力量，积极开展青少年夏（冬）令营活动。

挖掘围棋育人功能，制定《广东省围棋教师职业行为规范》，全面提升围棋教师综合素养。深化与市、区教育行政部门协调合作，完善围棋后备人才文化学习的保障制度，形成高水平围棋后备人才训练竞赛与文化学习的良性互动机制。建立围棋后备人才数据库，探索搭建"幼小中高大"后备人才培养直通车路径。

（四）围棋推广振兴行动

持续办好广东省青少年围棋锦标赛、广东省围棋团体联赛、广东省围棋全段争霸赛、广东"粤弈越精彩"网络围棋团体赛、各地市业余围棋段级位赛等赛事活动，不断提升办赛水平。争取中国围

棋协会支持，力争打造一项永久落户广东的品牌围棋赛事。主动对接粤港澳大湾区国家战略，积极创办粤港澳大湾区围棋城市联赛和世界一流湾区围棋挑战赛。鼓励全省各部门、各系统以及社会力量自主打造可持续发展的围棋品牌赛事。

创办"南粤围棋之星"评选活动，表彰一批围棋推广达人、围棋推广机构和围棋推广城市。积极推动围棋知名选手、高水平围棋教练员进学校、进社区、进单位、进乡村、进企业，推广和普及围棋知识和技能。鼓励有条件的街道党群活动中心、社区服务中心、公园增设围棋设施。支持机关、企事业单位建设围棋活动室。

大力普及围棋教育，鼓励有条件的大、中、小学和幼儿园开设围棋课。落实《广东省体育类校外培训机构设置标准》，引导围棋专业机构与大中小学校交流合作，推动将围棋课堂教学与课外活动有效衔接。推进"551工程"，至2025年在全省创建500所围棋传统特色学校和幼儿园，为全省5 000名教师提供围棋培训，组织开展100场校园公益围棋活动。

（五）围棋产业提质行动

推进围棋与教育、文化、旅游、数字经济等相关领域的融合发展，整合围棋运动资源，完善围棋产业体系、优化围棋产业布局，支持粤东、粤西、粤北地区结合当地实际发展特色围棋产业。落实《关于进一步加强围棋培训机构服务规范的意见》要求，加强围棋培训行业管理。开展围棋培训机构星级评定计划，培育一批优质围棋培训机构。

联合社会力量，探索成立广东省围棋发展公益基金，推动广

东围棋可持续发展。鼓励社会力量投入建设围棋与培训、竞赛、研学、文化、康养等领域融合发展的体育服务综合体,创新一批特色围棋消费场景。扶持一批拥有自主品牌、创新能力和竞争实力的围棋企业申报省级、国家级体育产业示范单位和示范项目。

充分发挥互联网、人工智能、大数据等新技术在围棋发展领域的应用,推动围棋培训、围棋竞赛、围棋文创、围棋传播等服务数字化、智慧化升级。加快推进广东省围棋协会会员赛事管理系统、围棋人工智能系统项目建设,探索构建围棋后备人才数据管理系统,完善智慧对弈、智慧竞赛、智慧培训和智慧管理四大应用体系。

(六)围棋文化春风行动

深入挖掘广东围棋名人的成长规律和感人经历,提炼"岭南围棋"精神品质、打造"围棋名人工作室"、组织"围棋名人讲坛"、开发"围棋名人文创"。整合围棋文物、历史典故、棋经弈理、诗词歌赋、代表棋局等展演活动,打造广东围棋嘉年华。联合各地市围棋培训机构,打造以围棋为主题的体育科普基地。

加强粤港澳大湾区围棋文化,鼓励和支持广东省各级围棋社会组织、培训俱乐部、围棋培训机构、围棋名人,与港澳地区体育多层次的交流活动。联合香港围棋协会、澳门围棋协会,共同搭建"粤港澳大湾区围棋高峰论坛"等交流平台。依托广东围棋协会的资源,加强与"一带一路"沿线国家及世界一流湾区的围棋文化交流、赛事共办、学术研讨等。

三、保障措施

（一）强化组织领导

建立联席会议机制，各级围棋社会组织、会员单位要高度重视、分工协作，定期召开工作会议，构建资源统筹、区域一体、责任明确、执行顺畅、有效推进的联动机制。成立工作协调小组，制定工作职责，明确工作分工，细化工作事项。工作协调小组下设办公室，负责全省的日常管理工作，办公室设在省围棋协会秘书处，设立专干人员，成员由各地市围棋协会、培训机构负责人组成。

（二）争取政策支持

强化与体育、教育及相关行政部门的沟通协调，探索建立以政府支持、协会主导、市场运作、社会参与的发展格局，争取将推进围棋高质量发展纳入各地相应的引导扶持政策。多渠道调动各级围棋社会组织、企事业单位以及社会各界广泛参与，构建内外联动、科学有效的保障体系，确保工作任务的落实。

（三）加强宣传引导

充分利用新媒体、移动互联网等信息技术宣传广东省围棋高质量发展行动计划实施过程中的经典案例、先进经验、典型人物，不断提升围棋从业人员的专业程度和职业荣誉感。

（四）注重督导评估

按照目标任务、工作职责和分工，开展年度监督、年中检查和终期评估，加强绩效评价结果应用，对在工作中真抓实干，勇于创新，成绩突出的单位和个人给予表彰、奖励，确保各项工作任务有序推进落实。

四、广东省围棋高质量发展行动计划重点任务分工

序号	重点任务	责任单位	完成年限
1	推动各级围棋社会组织党建引领业务发展，加强日常运作的监督和规范化建设	各级围棋协会	持续开展
2	深化广东省围棋协会实体化改革	广东省围棋协会	2025 年
3	鼓励体育企业家、科研人员、高校学者、围棋名人加入各类围棋社会组织	各级围棋协会	2023 年启动，持续开展
4	通过赛事、师资、培训等资源扶持，支持各地围棋社会组织业务开展	广东省围棋协会	2023 年启动，持续开展
5	制定广东省围棋赛事活动名录库、办赛指南和参赛指引	广东省围棋协会、各级围棋协会。	2023 年启动，持续开展
6	组建广东省围棋发展高端智库	广东省围棋协会	2023 年
7	每年组织一次围棋社会组织专题培训，提高围棋社会组织管理人员综合素质	广东省围棋协会	2023 年启动，持续开展
8	实现市、区（县）级围棋社会组织全覆盖	各级围棋社会组织	2025 年
9	通过政府购买服务的方式，广东省围棋协会积极承接全运会备战、参赛任务	广东省围棋协会	2023—2025 年

序号	重点任务	责任单位	完成年限
10	扎实推进第 15 届全运会备战工作，全面加强科学训练、竞赛保障、赛风赛纪管理、综合服务保障等工作，力争第 15 届全运会团体、个人等项目取得新突破	广东省围棋协会	2023—2025 年
11	支持各地市、高校、俱乐部、企业、社会组织等申办和建设围棋高水平运动队	各级围棋协会、各围棋培训机构	2023 年启动，持续开展
12	全面做好第 5 届全国智力运动会围棋赛、中国围棋男子甲级联赛、中国女子围棋甲级联赛、全国围棋锦标赛、全国围棋定段赛和中国围棋大会等参赛管理和队伍组建保障工作	广东省围棋协会、各级围棋协会、各围棋培训机构。	2023 年启动
13	支持广州、深圳引进高水平棋手，大力培育本土职业围棋选手，建设 2—3 支高水平职业围棋队伍	广东省围棋协会、广州市围棋协会、深圳市围棋协会	2023—2025 年
14	强化围棋裁判员培训，积极培养国家级、国际级裁判员，大力开展一、二、三级围棋裁判员培训，至 2025 年新增各级各类裁判员超 2 500 名	各级围棋协会、各围棋培训机构。	2023—2025 年
15	联合社会力量，积极创建广东省青少年围棋学院，探索创办乡村少年棋院	广东省围棋协会、相关企事业单位。	2024 年
16	开展广东省围棋后备人才训练基地认定计划	广东省围棋协会	2023 年
17	鼓励围棋后备人才训练基地组建围棋高水平代表队，广东省围棋协会在训练、教学、师资等方面给予资源扶持	广东省围棋协会、各围棋培训机构	2024 年，持续开展

序号	重点任务	责任单位	完成年限
18	争取中国围棋协会支持，共同建设粤港澳大湾区青少年围棋训练中心	广东省围棋协会	2025 年
19	持续办好广东省青少年围棋段级位系列赛和广东省围棋锦标赛，联合体育、教育行政部门，共同创办广东省青少年围棋公卅赛	各级围棋协会、各围棋培训机构	2023 年启动，持续开展
20	积极开展青少年围棋夏（冬）令营活动	广东省围棋协会、各围棋培训机构	2023 年启动，持续开展
21	制定《广东省围棋教师职业行为规范》	广东省围棋协会	2023—2024 年
22	建立围棋后备人才数据库	广东省围棋协会	2024 年启动，持续开展
23	持续办好广东省青少年围棋锦标赛、广东省围棋团体联赛、广东省围棋全段争霸赛、广东"粤弈越精彩"网络围棋团体赛、各地市业余围棋段级位赛等赛事活动，不断提升办赛水平。	广东省围棋协会、各级围棋协会、各围棋培训机构。	2023 年启动，持续开展
24	争取中国围棋协会支持，力争打造一项永久落户广东的品牌围棋赛事	广东省围棋协会	2025 年
25	积极创办粤港澳大湾区围棋城市联赛和世界一流湾区围棋挑战赛	广东省围棋协会	2025 年
26	创办"南粤围棋之星"评选活动，表彰一批围棋推广达人、围棋推广机构和围棋推广城市	广东省围棋协会	2023 年启动，持续开展
27	落实《广东省体育类校外培训机构设置标准》	各级围棋协会、各围棋培训机构	2023 年启动，持续开展
28	推进"551 工程"，至 2025 年在全省创建 500 所围棋传统特色学校和幼儿园，为全省 5000 名教师提供围棋培训，组织开展 100 场校园公益围棋活动	广东省围棋协会、各级围棋协会、各围棋培训机构	2023—2025 年

序号	重点任务	责任单位	完成年限
29	积极推动围棋知名选手、高水平围棋教练员进学校、进社区、进单位、进乡村、进企业，推广和普及围棋知识和技能	各级围棋协会	2023 年启动，持续开展
30	鼓励有条件的街道党群活动中心、社区服务中心、公园增设围棋设施。支持机关、企事业单位建设围棋活动室	各级围棋协会	2023 年启动，持续开展
31	开展围棋培训机构星级评定计划，培育一批优质围棋培训机构	广东省围棋协会	2024 年启动，持续开展
32	探索成立广东省围棋发展公益基金	广东省围棋协会	2025 年启动，持续开展
33	鼓励社会力量投入建设围棋与培训、竞赛、研学、文化、康养等领域融合发展的体育服务综合体，创新一批特色围棋消费场景	各级围棋协会，各围棋培训机构	2023 年启动，持续开展
34	扶持一批拥有自主品牌、创新能力和竞争实力的围棋企业申报省级、国家级体育产业示范单位和示范项目	广东省围棋协会，各围棋培训机构	2023 年启动，持续开展
35	加快推进广东省围棋协会会员赛事管理系统、围棋人工智能（AI）系统项目建设，探索构建围棋后备人才数据管理系统，完善智慧对弈、智慧竞赛、智慧培训和智慧管理四大应用体系	广东省围棋协会	2024 年启动，持续开展
36	打造"围棋名人工作室"、组织"围棋名人讲坛"	各级围棋协会，各围棋培训机构	2023 年启动，持续开展
37	联合各地市围棋培训机构，打造以围棋为主题的体育科普基地	各级围棋协会，各围棋培训机构	2023 年启动，持续开展

<div align="right">续表</div>

序号	重点任务	责任单位	完成年限
38	联合香港围棋协会、澳门围棋协会，共同搭建"粤港澳大湾区围棋高峰论坛"等交流平台	广东省围棋协会	2023 年启动，持续开展。
39	鼓励和支持广东省各级围棋社会组织、培训俱乐部、围棋培训机构、围棋名人，与港澳地区体育多层次的交流活动	各级围棋协会，各围棋培训机构	2023 年启动，持续开展
40	整合围棋文物、历史典故、棋经弈理、诗词歌赋、代表棋局等展演活动，打造广东围棋嘉年华	广东省围棋协会	2023 年启动，持续开展